정희정 교수의
공공디자인

세계기행

"판매의 수익금은 한국의 공공디자인 "교육" 및 공공, 경관, 도시, 관광, 도시재생, 역사, 문화, 예술 등 다양한 분야와 융복합되는 공공디자인 관련 "도서출판"에 사용될 예정입니다."

"고령자와 약시자를 위하여 문자의 크기를
일반서적보다 크게 구성하였습니다."

"환경을 위하여 재활용 용지를 사용하였습니다."

PROLOGUE

정교수!
왜 요즘엔 책 안 써요?
멘토께서 소주 한 잔을 들이키신 후
안주 삼아 말씀하신 첫마디였습니다!

깜짝! 놀랐습니다.
정곡을 찌르는 한마디.
그랬습니다! 한동안 이런저런 핑계로 게을렀습니다.

선술집의 어두운 창 밖 먼 곳으로 시선을 옮겨봅니다.
오래전 필자인 제 자신과의 약속이 떠올랐습니다.

열 권 남짓한 저서 출간 후
공공디자인의 기원을 찾아 떠나는 이집트와 그리스
찬란한 문명의빛 이집트와 그리스를 통해본 공공디자인
이집트와 그리스문명을 통해본 공공디자인
배려가 국가의 경쟁력이다! [일본의 공공디자인]
일본의 도시를 통해본 디자인의 힘!
친절과 배려가 넘치는 도시디자인을 찾아서! [동경]
친절과 배려가 넘치는 홍콩의 공공디자인
홍콩의 전략적 도시공간 디자인
터키의 관광자원과 공공디자인

찬란한 역사 신비로운 문화 터키의 도시를 통해본
공공디자인 등의 제목으로 후속 집필을 통해 마스
터 플래너, 정책과 행정을 펼치는 관료 그리고
일반 시민들에게 디자인에 대한 이해를 돕고
우리가 살아가는 도시와 마을의 공간이 세계의
도시들과 어떻게 다르고 무엇을 배울 수 있는가
살펴 공공디자인을 통하여 우리의 삶을 풍요롭고
아름답고 편리하게 만드는 데 공동의 노력이 이루어
지기를 기대하며 몇몇 뜻을 같이한 학자들과 준비했
으나, 손때 묻은 원고는 몇 해가 지났지만 서재 구석
에 수북이 먼지만 쌓여가고 있었습니다.

다행히 컴퓨터의 하드디스크에 잘 정리되어 있고
이미 일곱 권의 더미는 ISBN [출판등록번호]까지
받아둔 상태로 인쇄만 넘기면 되는데도 수년 전 그
대로 멈춰서고 말았습니다.

성인이 된 후 필자는, 조선반도의 산지사방 방방곡곡의
산과 바다와 들을 다니며 지형을 그려 대중적인 지도책의
제작과 목판본『대동여지도』를 실현하여 이용성과
편의성을 실현한 조선 후기의 지리학자 김정호(金正浩)
선생을 닮고 싶었고, 정조대왕을 도와 수원 화성을
지었으며 실학을 연구한 학자로 유배되어서도 500여
권의 저서를 남긴 다산 정약용(茶山 丁若鏞) 선생을 닮고
싶었습니다.

서양인으로는 레오나르도 다 빈치 *[Leonardo da Vinci]*와 탐험가이자 과학자로 이미 200여 년 전 남아메리카 대륙 30,000km를 탐험하며 전 재산과 목숨을 걸고 측정하고 기록했던 알렌산더 폰 훔볼트 *[Friedrich Wilhelm Heinrich Alexander von Humboldt]*의 인생에 깊은 감명을 받았습니다.

그들을 닮고 싶었습니다.

그들의 전기[傳記]가 불씨가 되어
필자의 동력이 된 것은 분명합니다.

원고의 초고를 써내려가며 디자인 노트 한 권을 펼쳐봅니다.

오스트리아 비엔나행 KE0938편
작년 여름 북유럽 기행 이후 다시 찾는 유라시아 대륙이다.

중략

'노르웨이 오슬로'에서 출항하여 17시간 30분 동안
배를 타고 북해를 건너 '덴마크 코펜하겐'으로
다시 '코펜하겐 카스트루프' 국제공항에서
독일 '프랑크푸르트 암 마인' 국제공항까지
1시간 30분 그리고 3시간 후 10시간 30분을 비행하여
인천공항까지...

또 다른 노트의 기행문에서는,
인천 제1터미널에서 유럽의 허브공항인
독일의 프랑크푸르트 암마인 국제공항으로 향하는
독일의 루프트한자 LH923편에 탑승했다.

널찍한 공간들과 하드웨어들이
단정하게 구성되어 있었다.

항공기의 행정결함인지 기체결함인지
이륙대기선에서 회항하여 터미널로 되돌아와
2시간 정도의 지연이 있었다.

11시간의 비행으로 프랑크푸르트 공항에 도착하여
독일 남부 '바덴뷔르템베르크주'의
라인강 변에 있는 카를스루에 [Karlsruhe]에
위치한 호텔까지 1시간 30분의 버스 이동이
그 어느 때보다 힘들었다.

고속도로에 야간 도로 공사 등으로 인하여 호텔에는
밤 12시에 이르렀을 때였다.

겨우 손만 씻은 채 쓰러져 잠이 들었다.

지난 20여 년 동안 세계의 인류 건축문명권을 기행하며
경험하고 알게 되었던 역사 지리 인문 사회 문화와 예술
등 다양한 삶의 이야기들을 정기간행물인 PUBLIC
DESIGN JOURNAL의 한 꼭지인 TRAVEL 편에
소개했던 기행문에 글과 사진을 더하여 묶어 보았습니다.

아는 만큼 보인다고 합니다?

도시재생, 뉴딜, 어촌뉴딜사업, 공공디자인 진흥계획, 경관계획, 지역개발사업 등을 비롯하여 이루 셀 수 없는 사업과 과제들이 불타오르고 있습니다. 최근에는 지방이양[地方移讓]이 화두가 되어 그 어느 때보다도 공공디자인의 역할이 커지고 있습니다.

이 기행문을 통해 창조적 플래너와 예술가 그리고 주민공동체와 협의체, 정책과 행정을 펼치는 공공디자인 도시디자인 도시재생 경관디자인 지역 개발 등 관련 담당공무원들과 일반 시민(주민)들에게 도움이 되기를 기대합니다.

2019년 12월

정희정

CONTENTS

찬란한 역사와 신비로운 문화!
형제의 나라 **터키!** -1편

앙카라 **터키**
 Turkey

아다나

찬란한 역사와 신비로운 문화!
형제의 나라 **터키!** -1편

찬란한 역사와 신비로운 문화!
형제국가!
한국전 참전국가!
터키지진[1999년]!
짝사랑은 그만하자!
2002월드컵!
아시아와 유럽을 잇는 보스포러스 대교!
올리브가 많은 나라!
관광자원이 풍부한 나라!

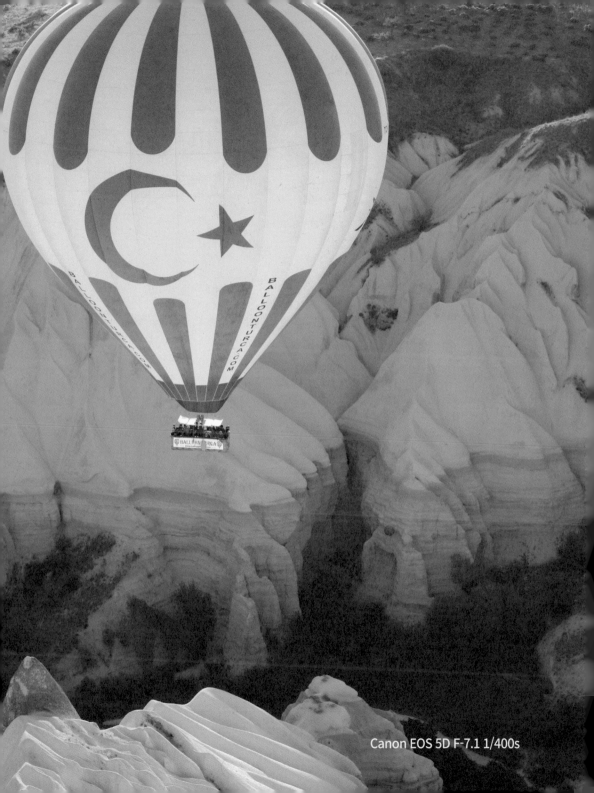

Canon EOS 5D F-7.1 1/400s

Canon EOS 5D F10 1/500s

한국을 형제의 나라로 부르며
국제회의에서 한국을 가장 많이 지지하는 나라!

"우리가 바라보는 터키와 터키인들이 바라보는 한국의 차이에 대하여 터키로의 기행에 앞서 터키의 역사에 대하여 살펴볼 필요가 있습니다.

터키하면 대부분의 사람들이 몇 가지의 공통적인 이야기에 대하여 궁금해합니다. 서로를 동맹국이라 부르지 않고 형제국이라 부르는 나라. 그 궁금증과 사연들을 터키에 오래 거주한 한인을 통해 전해들을 수 있었습니다.**"**

Canon EOS 5D F-7.1 1/400s

형제국가 터키는 과거 청동기시대인 배달국, 고조선, 부여 시대에는 동이족에 속해 있다가 고구려의 세력이 확장되면서 고구려가 부여를 정벌하자 그곳에 살던 원주민(예맥 동이족)들이 요하를 건너가 이루게 된 민족으로 면적 783,562㎢ 세계 37위 (CIA 기준) 인구 약 80,694,485명 세계 17위 (2012CIA 기준) GDP 8172억$ 세계17위 (2012 IMF 기준) 국민의 99%가 이슬람교입니다.

동로마 제국령이었으나 11세기 이후 셀주 크투르크의 등장으로 차차 이슬람화 하였으며 13세기 말 성립된 오스만투르크 제국 (1297~1922)은 16세기에 아시아·유럽·아프리카까지 그 세력을 떨쳤던 터키는 아시아 대륙 끝자락에 자리하며 지중해를 사이에 두고 유럽과 마주하고 있습니다.

아시아와 유럽의 두 문화가 어우러진 독특한
색깔과 신비로움으로 최근 들어 재조명되며 세
계인들의 사랑을 받고 있는 터키, 한국이 코리
아를 '대한민국'이라고 하는 것처럼 터키인들은
자기의 나라를 '투르크'라고 부르고 있습니다.

역사적으로는 과거 고구려와 동시대에 존재
했던 '돌궐족:(突厥族)'이라는 나라로 우랄 알
타이 계통이었던 고구려와 돌궐은 동맹을 맺어
가깝게 지냈는데 돌궐이 위구르에 멸망한 후,
남아있던 이들이 서방으로 이동하여 오스만 투
르크 제국을 건설하게 됩니다.

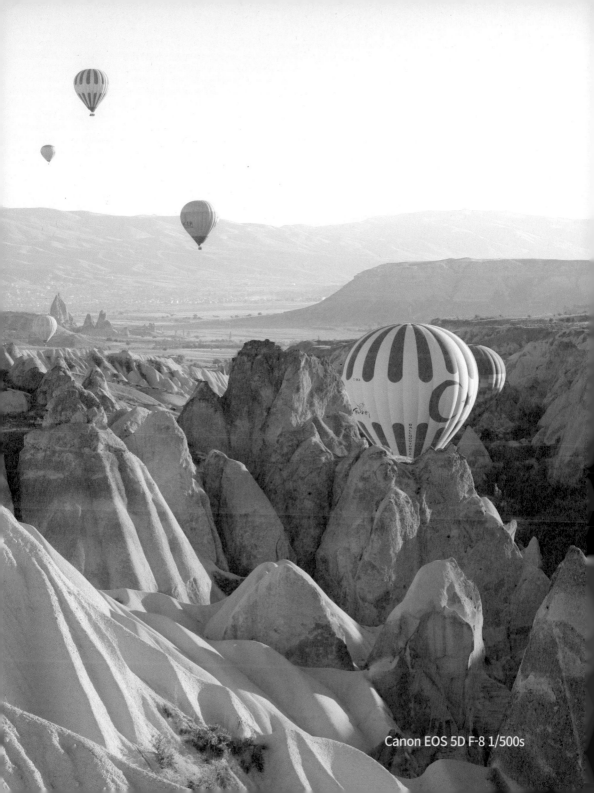

Canon EOS 5D F-8 1/500s

과거역사를 거슬러 살펴보면 국가 간은 영원한 우방도
적도 없는 관계의 연속이지만 돌궐과 고구려는 계속 우
호적이고 친밀한 관계를 유지했으며 터키인들은 고구려
의 후예인 한국인들을 여전히 '형제의 나라' 라고 부르고
있으며 저자가 터키를 기행하며 만나본 터키인들은 한국
인들에게 매우 친근감 있는 표정으로 대해 주었습니다.

"우리를 형제국이라 부르는 이유에는 교육의 차이라고 합니다. 99

우리나라의 중·고 역사 교과서는 '돌궐'이란 나라에 대해 단지 몇 줄만 해석하고 우리는 중국의 입장에서 본 역사를 배웠습니다.

돌궐이 중국의 변방국가로서 중국을 괴롭히는 야만국가라는 정도 외는 다른 것을 알지 못하는 것과는 반대로 오스만 투르크 제국을 경험했던 터키는 그들의 역사를 아주 자랑스럽게 생각하고 있기 때문에 학교에서 역사 과목의 비중이 아주 높은 편이며 돌궐 시절의 고구려라는 우방국에 대한 설명 역시 아주 상세하게 기술하고 있다고 합니다.

그러한 교육의 차이가 작용되어 한국에서는 잊혀졌지만 돌궐과 고구려의 동맹 이후로 터키는 지속적으로 한국을 형제의 나라라고 생각하고 있었다고 합니다. 터키가 한국전쟁 때 한국을 지원하므로써 한국에서 잊혀져 있던 터키는 다시 '형제의 나라'로 재조명받게 되었던 것입니다.

또한 터키의 언어에는 우리말과 비슷한 단어가 많다고 합니다. 또한 말뿐 아니라 음식, 문화, 습성, 국민정서도 유사한 점이 많다고 합니다. 고구려의 연개소문은 돌궐의 공주와 결혼하였으니 터키와 고구려는 그냥 우방국이라고 부르기에는 만족하지 못했던 것 같습니다.

Canon EOS 5D Mark II F-6.3 1/320s

“형제의 나라! 터키!”

한국의 경제성장을 자기 일처럼 기뻐하고 자부심을 갖는 나라, 2002년 월드컵 당시 터키전이 있던 날 한국인에게는 식사비와 호텔비를 안 받던 나라.. 월드컵 때 우리가 흔든 터키 국기(國旗)가 터키에 폭발적인 한국 바람을 일으켜 그 후 터키 수출이 2003년 59%, 2004년 71%나 늘어났다는 KOTRA 통계가 있습니다.

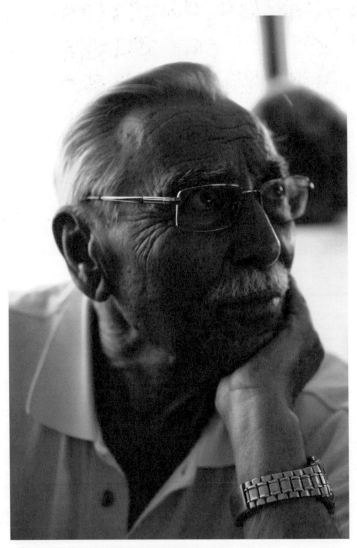

Canon EOS 5D Mark II F-2.8 1/80s

에게 해에서 만난 한국전쟁참전가족

"나는 싸우겠다!
한국전 발발시 터키는 의회 비준도
받지 않고 곧바로 배를 통해
전투 병력을 투입했습니다."

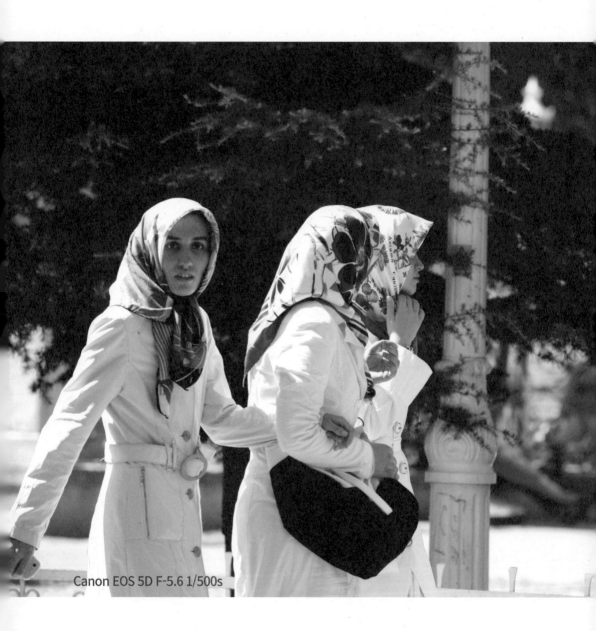

Canon EOS 5D F-5.6 1/500s

에게 해를 건너는 페리에서 우리 일행에게서 눈길을 떼지 않던 터키인에게 가벼운 인사를 건넸습니다. 반갑게 인사를 받으며 제일 먼저 묻는 말이 **"한국인인가"** 이었습니다.

그렇게 우연히 만난 한국전 참전군인 아들과 에게 해를 건너는 동안 많은 이야기들을 나누었습니다. 영어로 나누는 대화였지만 서로가 하고자 하는 이야기를 충분하고 넉넉하게 주고받을 수 있었습니다.

유창한 화법은 아니었지만 서로가 마음을 열고 나누는 대화는 충분히 통했습니다. 필자는 한국 전에 참전해준 터키인들 그리고 당신에게도 고맙다고 정중하고 깍듯하게 인사했습니다.

한국전쟁에서 터키군의 주요전투로는 중공군의 공세를 3일이나 지연시킨 군우리전투도 있지만 철의 무적연대라고 불리던 중공군 연대를 물리친 금양장리전투에서는 중공군 사상자 1,900명 터키군 사상자 12명의 대승을 거두었다고 합니다.

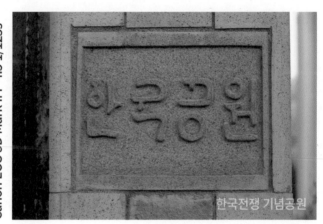

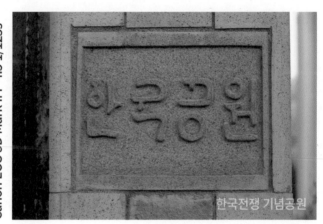

Canon EOS 5D Mark II F-4.5 1/125s

한국전쟁 기념공원

터키의 수도 앙카라에는 한국공원이 있습니다. 터키는 50~53년 전쟁 기간 중 14,936명의 병사가 참전 724명이 사망하고 171명이 실종됐으며 2,147명의 부상자와 229명의 포로를 남겼습니다.

한국전쟁에 참여하여 사망한 1,000여 명의 터키 군인들의 기념탑이 있습니다. 필자는 이곳을 방문했을 때 돌에 새겨진 전사자들의 이름을 손으로 더듬으며 아주 천천히 한 바퀴를 돌았습니다.

'고맙습니다!' '감사합니다!'

한국을 위하여 싸우다 한국의 땅에 묻히고
남겨진 그들의 가족들을 떠올리며 한참을
우두커니 서있다 돌아왔습니다.

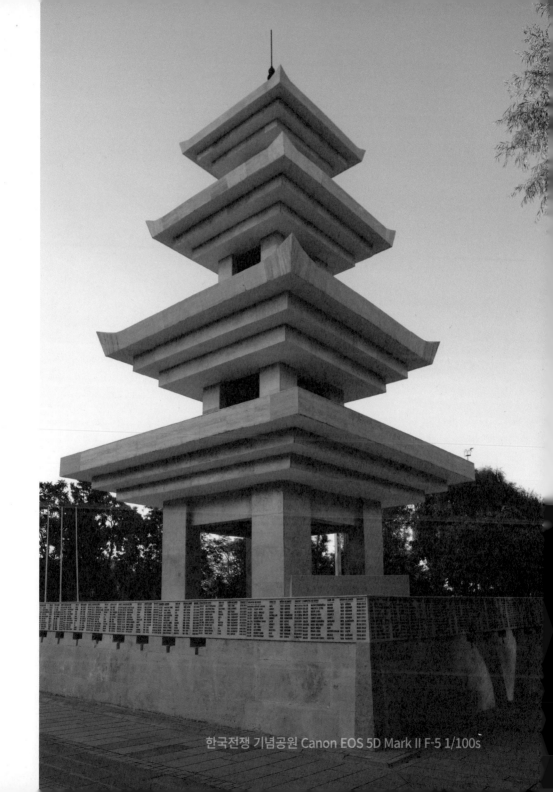

한국전쟁 기념공원 Canon EOS 5D Mark II F-5 1/100s

2004년까지는 초라했으나 한국전쟁 후 한국의 대통령으로는 처음으로 2005년 노무현 대통령이 방문하고 나서 공원을 깨끗하게 정리해서 그나마 지금의 모습이 되었다고 합니다.

한국전쟁에 참여했던 터키인들은 지금은 할아버지가 되었는데 그들은 본인들을 '코렐리(한국인)' 라고 스스로 부르며 한국을 사랑합니다. 국제회의에서 한국을 가장 많이 지지하는 국가가 터키라고 하니 그 사랑을 알 수 있습니다.

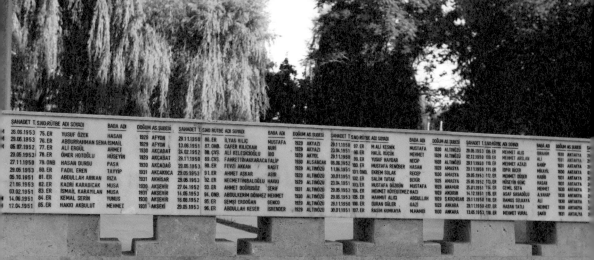

SAHADET T.	S.NO	RÜTBE	ADI SOYADI	BABA ADI	DOĞUM	AS. ŞUBESİ	SAHADET T.	S.NO	RÜTBE	ADI SOYADI	BABA ADI	DOĞUM	AS. ŞUBESİ	SAHADET T.	S.NO	RÜTBE	ADI SOYADI	BABA ADI	DOĞUM	AS. ŞUBESİ	SAHADET T.	S.NO	RÜTBE	ADI SOYADI	BABA ADI	DOĞUM	AS. ŞUBESİ
26.06.1953	75.ER		YUSUF ÖZEK	HASAN	1929	AFYON	29.11.1950	86.ER		İLYAS KILIÇ	MUSTAFA	1929	AKYAZI		97.ER		M.ALİ KESNİK	MUSTAFA	1930	ALTINÖZÜ	29.05.1953	108.ER		MEHMET ALIÇ	İBRAHİM	1930	ANTAKYA
29.05.1953	76.ER		ABDURRAHMAN SENA	İSMAİL	1929	AFYON	13.06.1951	67.ONB.		CAFER KILICKAN	NURİ	1929	AKYAZI	23.04.1951	98.ER		HALİL KÜÇÜK	MEHMET	1929	ALTINÖZÜ	02.12.1950	109.ER		MEHMET ARSLAN	ALİ	1930	ANTAKYA
05.07.1952	77.ER		ALİ ERGÜL	AHMET	1930	AKÇABAT	24.02.1952	88.CVS.		ALİ KELEŞİCİOĞLU	İBO	1929	AKYOL	29.11.1950	99.ER		NECİP	MEHMET	1929	ALTINÖZÜ	29.11.1950	110.ER		MEHMET AZAĞI	ŞABAN	1931	ANTAKYA
29.05.1953	78.ER		ÖMER HOTOĞLU	HÜSEYİN	1929	AKÇABAT	29.11.1950	89.CVS.		FAHRETTİNAKKARACA	TALİP	1930	ALSANCAK	11.04.1951	100.ER		MUSTAFA REİNÖBER	HASAN	1929	AMASYA	29.11.1950	111.ER		İZPİR BİÇER	MİKAYİL	1930	ANTAKYA
27.11.1950	79.ONB		HASAN DURDU	PAŞA	1930	AKÇADAĞ	29.05.1953	90.ER		FEVZİ AKKAN	RAŞİT	1929	ALTINÖZÜ	11.04.1951	101.ONB		EKREM SOLAK	RECEP	1930	AMASYA	29.05.1953	112.ER		MEHMET DUĞER	HABİB	1931	ANTAKYA
29.05.1953	80.ER		FADIL EREN	TAYYİP	1931	AKÇAKOCA	91.ER			AHMET AŞKAR	ASIR	1929	ALTINÖZÜ	30.01.1951	102.ER		SALİM TUTAK	BEKİR	1929	AMASYA	29.05.1952	113.ER		HÜSEYİN GENÇ	HASAN	1931	ANTAKYA
05.10.1951	81.ER		ABDULLAH ARIKAN	RIZA	1931	AKHİSAR	29.05.1953	92.ER		NECMETTİN BALOĞLU	HAKKI	1929	ALTINÖZÜ	23.04.1951	103.ER		AHMET AŞKAR	BEKİR	1930	AMASYA	25.01.1951	114.ER		CEMİL SEFA	MEHMET	1930	ANTAKYA
21.06.1953	82.ER		KADRİ KARABIÇAK	MUSA	1930	AKŞEHİR	27.04.1952	93.ER		AHMET DOĞRUSÖZ	ŞERİF	1928	ALTINÖZÜ	29.05.1953	104.ER		MUSTAFA DÜZGÜN	MUSTAFA	1929	ARAMUR	14.12.1951	115.ER		ASAF SAĞAOĞLU	A.VAHAP	1930	ANTAKYA
03.02.1951	83.ER		İSMAİL KARAYILAN	MUSA	1931	AKŞEHİR	14.05.1953	94.ONB		ABDULKERİM DÖNMEZ	MEHMET	1930	ALTINÖZÜ	28.11.1951	105.ER		MEHMET KÖYGEITMEZ	HACI	1929	ARKUR	29.11.1950	116.ER		HAMUS SELKAYA	ALİ	1930	ANTAKYA
14.06.1951	84.ER		KEMAL SERİN	YUNUS	1930	AKŞEHİR	16.08.1952	95.ER		ŞEMSİ ERDOĞAN	GENCO	1930	ALTINÖZÜ	28.11.1951	106.ER		DURAN GÜLER	GAZİ	1929	ANKARA	29.11.1950	117.ER		HASAN TATLI	MEHMET	1930	ANTAKYA
17.04.1951	85.ER		HAKKI AKBULUT	MEHMET	1931	AKSEKİ	29.05.1953	96.ER		ABDULLAH KESER	İSKENDER	1929	ALTINÖZÜ	30.01.1951	107.ER		RASİH KUMKAYA	M.HAMDİ	1930	ANKARA	13.06.1953	118.ER		MEHMET VURAL	SAKİB	1931	ANTALYA

한륙참젼토이끼기념탑

한국전쟁 기념공원 Canon EOS 5D Mark II

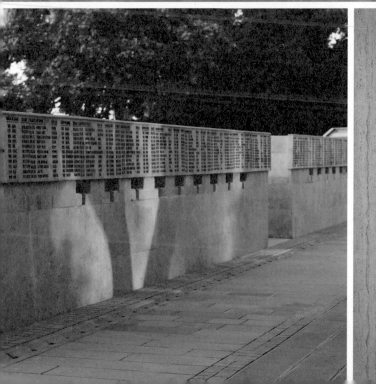

이탑은토이끼른이자
유를수호하기위하여
한국젼에참젼혁혁한
젼공을세운바돌영원
히기념하기위하여건
립되다안카라시의적
극적인협력을얻어세
워지게된이탑은토이
끼공화로건립제50
주년기념일을기하여
한국정부가토이끼국
민에게헌납하다
1973. 10. 29

찬란한 역사와 신비로운 문화!
형제의 나라 **터키!** -2편

앙카라

터키
Turkey

아다나

찬란한 역사와 신비로운 문화! 형제의 나라 **터키!** -2편

찬란한 역사와 신비로운 문화!
형제국가!
한국전 참전국가!
터키지진[1999년]!
짝사랑은 그만하자!
2002월드컵!
아시아와 유럽을 잇는 보스포러스 대교!
올리브가 많은 나라!
관광자원이 풍부한 나라!

Canon EOS 5D 70-200mm F8.0 1/500s

"형제애의 위기를 기회로! 터키의 지진"

터키는 신이 사랑한 나라라고도 합니다. 땅이
비옥하고 사계절과 과일 그리고 야채가 풍부하
지만 100년을 주기로 대지진이 일어납니다.

1999년 8월 26일 동아일보 사회면을 인용하
면 8월 17일 새벽 터키 서부에 리히터 규모 7.4
의 강력한 지진이 일어난데 이어 24일 오후에는
수도인 앙카라 부근에 규모 4.7의 지진이 또 발
생합니다.

서부 이즈미트등 17일 지진의 피해가 컸
던 지역에는 24일 이틀째 폭우가 내려 생존
자 구조와 시체 발굴이 중단됐으며 구호품
보급에도 큰 차질이 생겼다고 전했습니다.

20만 명의 이재민이 머물고 있는 천막촌은
말로 표현할 수 없는 최악의 상황이었으며
구호품 지급도 일시 중단돼 이재민들은 더
욱 참혹한 처지에 놓였다고 합니다.

터키의 강진은 당시 러시아 경제위기 여파
로 곤란을 겪고 있던 중이라 중소기업들을
거의 궤멸시켰다고 기록하고 있습니다.

1999년 8월 27일 한겨레신문을 살펴
보면 17일 지진으로 인한 사망자는 24
일 오후까지 1만 8,000여 명 부상자는
4만 2,000여 명으로 집계되었습니다.

이 무렵 지구촌은 이상기후로 자연
재해가 빈번하여 선진국들의 원조비
율이 감축되고 특히 끊임없이 내전과
가뭄 등으로 인위적 자연적 재해를 동
시에 겪고 있는 아프리카에 대해 세
계는 동정피로를 느끼면서 외면과 국
제 구호활동 계획이 축소되거나 변경
되기도 하는 등 모금의 양극화 현상이
있었던 때라고 기록되어 있습니다.

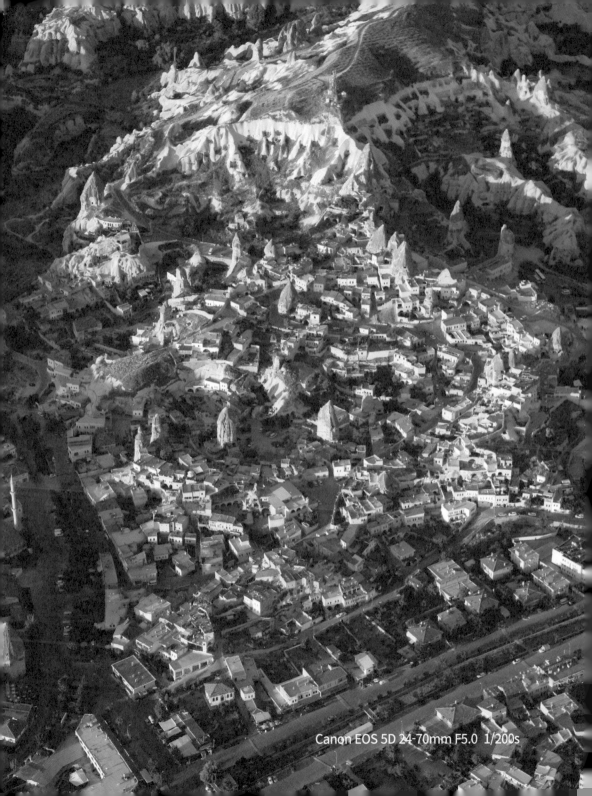

Canon EOS 5D 24-70mm F5.0 1/200s

터키 여행 중 17년째 거주중인 한인이 슬픔에 잠겨 말하던 음성과 표정이 마치 어제 일처럼 기억납니다. 이야기는 이렇습니다.

지진으로 인하여 전 세계에서 터키로 구원자금을 보냈는데, 한국정부에서 보낸 금액이 7만 불에 불과했다고 합니다. 당시의 환율로 보면 한화로 7,000만원인 셈입니다.

당시 일본은 한국보다 100배나 많은 600만 불을 지원하였고 대만이 250만 불을 그리고 전 세계 최빈국인 방글라데시가 10만 불을 국가차원에서의 구원자금으로 보냈다고 하니 한국 지원금이 제일 후순위라고 합니다.

이 사실을 신문에서 접한 터키와 관련된 한국 학자 분들이 금액이 잘못 나온 것이라 생각하고 동그라미 두 개 정도는 빠졌겠다 싶어 확인을 하기도 했다는 후문도 있었다고 합니다.

"터키정부에 구원자금을 전달한 현지 공관장은 다른 나라의 지원 금액을 알아보고 낯이 뜨거웠다고 합니다."

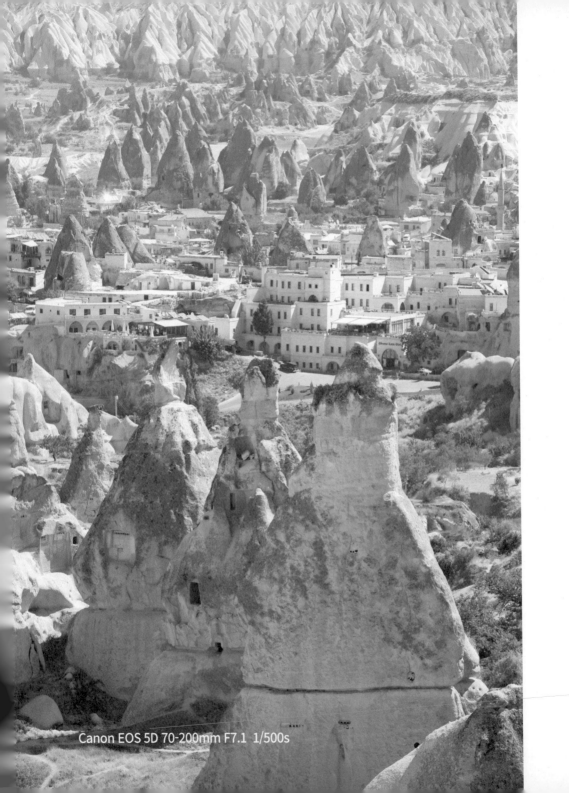

Canon EOS 5D 70-200mm F7.1 1/500s

터키를 도웁시다! 한겨레신문 1999년 8월 27일에 의하면 이 무렵 주한 터키 대사관은 20일 수많은 인명피해와 재산 손실을 낳은 터키 지진과 관련해 한국인의 성금을 모집한다고 한국의 국민에게 도움을 청하게 됩니다.

이 사실을 알게 된 한국의 학자, 언론, 의료인, 연예인, 방송인들이 콘서트와 바자회를 통하여 모금운동기간 기업체의 후원을 거절하고 국민의 순수한 모금운동을 하였는데 그 이유로 한국정부와 한국국민은 다르다는 것을 보여주고 싶었다고 합니다.

이러한 계기로 한국인들의 관심이 집중되었습니다.

"당시의 신문과 언론을 살펴보면

국제사회 아픔에 동참합시다!
터키의 아픔 함께 보은의 물결!
사랑해요 힘내세요!
왜 터키를 도와야하나!
그들이 우리를 도왔듯이!

다양한 제목으로 자발적 터키 돕기 운동
확산이 이루어졌던 것을 알 수 있습니다."

터키 재앙때 보여준 한국 정부의 태도는 국제 사회에서 차지하는 위상에 어울리지 않는 부끄러운 수준이었습니다.

인간의 생명은 국경과 이념을 초월하는 보편적인 개념이라는 신념에서 우방인 터키의 불행에 대한 우리 정부와 국민의 인식이 지나치게 미흡하다는 생각과 터키는 우리가 어려울 때 피를 흘리며 도와준 '형제의 나라' 임에도 이번 재앙을 그저 먼 나라의 일로만 여기는 사회 분위기에 "우방국 터키의 불행을 보고만 있을 수 없다는 순수 민간 주도가 결성"되었고 "터키국민에게 마음 전해줄 터" 라는 다양한 움직임이 일어났습니다.

“의료봉사단이 구호활동에 참여했으며 터
키를 돕고싶다며 성금기부 방법을 묻는 전
화가 꼬리를 물며 국민들 사이에 자발적으
로 일고 있는 보은과 인류애의 실천에 대
한 민간차원의 운동이 일어났던 것입니다. ”

일차적으로는 한국전쟁에 참전했던 터키에 대한 보은의 의미에 그 기반을 두고 있었지만 이것은 단순히 빚을 갚는다는 보은의 차원을 넘어서 지구촌 이웃의 어려움을 함께 나누는 고귀한 인류애의 실천이었습니다.

터키의 방송국 STV에서는 일주일 동안 한국에서 펼쳐지는 터키지진 전 국민 돕기 다큐를 찍고 돌아갔으며 이 방송은 50분 동안 터키의 전역에 방송되고 이를 지켜본 터키국민들은 큰 감동을 받았다고 합니다.

당시 40일 동안 많은 국민들의 노력으로 23억을 마련했고 정부가 보낸 7천만 원과 국민이 만든 23억을 통해 비로소 한국이 은혜를 모르는 민족이 아니라는 것을 보여주고 싶었던 국민의 소원을 이루었다고 합니다.

"2002월드컵 터키와 한국의 사랑"

터키인들이 한국에 대해 서운했을 때가 두 번
있었다고 합니다. 한 번은 88 서울 올림픽 때였
고 두 번째는 1999년 터키 지진 때의 한국정부
지원금이었습니다.

형제의 나라는 없는 건가!
이제 짝사랑은
그만합시다!

Canon EOS 5D 70-200mm F3.2 1/200s

1988년 서울 올림픽 당시에 터키의 한 고위층 관계자가 한국을 방문했다고 합니다. 자신을 터키 인이라 소개하면 한국인들에게서 큰 환영을 받을 것이라 생각했으나 그렇지 않은 데 대해 놀란 그는 지나가는 사람들을 붙잡고 물었다고 합니다.

'터키라는 나라가 어디 있는지 아십니까?'

돌아온 답은 대부분 '아니요'였고 충격을 받고 돌아간 후 그는 자국 신문에 '형제의 나라는 없는건가!' '이제 짝 사랑은 그만 합시다!' 제목의 글을 기고했다고 합니다.

이런 어색한 기류가 급반전된 계기가 바로 2002 월드컵이 었습니다. 형제의 나라 터키를 응원하자라는 내용의 글이 인터넷을 타고 여기저기 퍼져나갔고 터키 유학생들이 터키인들의 한국 사랑을 소개하면서 터키에 대한 한국인들의 관심이 증폭되게 되었습니다.

6.25 참전과 올림픽 등에서 나타난 터키인들의 한국 사랑을 알게 된 한국인들은 월드컵을 치르는 동안 터키의 홈 구장과 홈팬들이 되어 열정적으로 그들을 응원했습니다.

한국과 터키의 3,4위전이 열리던 당시 자국에
서조차 본 적이 없는 대형 터키 국기가 관중석
에 펼쳐지는 순간 TV로 경기를 지켜보던 수많
은 터키인들이 감동의 눈물을 흘렸다고 합니다.

경기는 승패에 관계없이 한국 선수들과 터키
선수들의 즐거운 어깨동무로 끝이 났고 터키인
들은 승리보다도 한국인들의 터키사랑에 더욱
감동했으며 그렇게 한국과 터키의 '형제애'는
더욱 굳건해졌습니다.

유전학이나 인류학적으로도 터키는 우리와 마찬가지로 몇 안 되는 북방계 몽골리언국가(몽고, 한국, 일본, 에스키모, 인디언) 중 하나로, 헝가리와 함께 북방계 몽골리언의 유전자가 많이 남아있는 유럽 국가이지만 몽고반점이 있으며 같은 우랄알타이 계통의 언어를 사용했지만 통일신라시대 이후 우리는 중국의 영향으로 한문을 사용했고 터키는 아랍의 영향을 받아 언어는 전혀 다르게 발전하게 되었습니다.

한국의 경제성장을 자기 일처럼 기뻐하고 자부심을 갖는 나라, 2002년 월드컵 터키전이 있던 날 한국인에게는 식사비와 호텔 비를 안 받던 나라, 월드컵 때 우리가 흔든 터키 국기(國旗)가 터키에 폭발적인 한국 바람을 일으켜 그 후 한국제품 수입을 2003년 59%, 2004년 71%나 증가시킨 나라가 바로 터키입니다.

2002년 6월 29일 월드컵 경기당일

붉은악마를 필두로 경기장 입구에서부터 소형 터키국기를 배포하는 등 자발적인 서포터가 이루어지고 경기에 앞서 터키의 애국가가 울릴 때 경기장에서는 엄청난 환호와 더불어 초대형 터키국기가 등장합니다.

더불어 관중석에는 수많은 한국인들이 터키국기를 들고 환호하고 있었습니다. 월드컵 4강 경기에 앞서 상대편 국가를 이처럼 환영하는 모습이 카메라에 담겨 전 세계에 생중계되었고 선수들은 이런 팬들에게 보답하듯이 멋진 경기를 보여줍니다.

Canon EOS 5D 70-200mm F8.0 1/500s

한국은 3대 2로 아쉽게 경기에서 졌지만 관중석에서
는 다시 한 번 터키의 초대형 국기가 등장했고 그 위에
는 보다 작은 태극기가 등장합니다. 양 국가 선수들은
서로 손을 잡고 관중들에게 인사를 하고 손을 흔들기
도하고 터키 대표 팀의 툰카이 선수는 자신의 아들을
그라운드에 데리고 와서 함께 달리기도 했습니다.

스페인 그라나다
알함브라 궁전의 추억
Recuerdos de la Alhambra

———

스페인
Espana

마드리드

그라나다

스페인 그라나다
알함브라 궁전의 추억
Recuerdos de la Alhambra

—

"역사가 깊을수록
사연이 많을수록
절절한 아름다움이 있습니다."

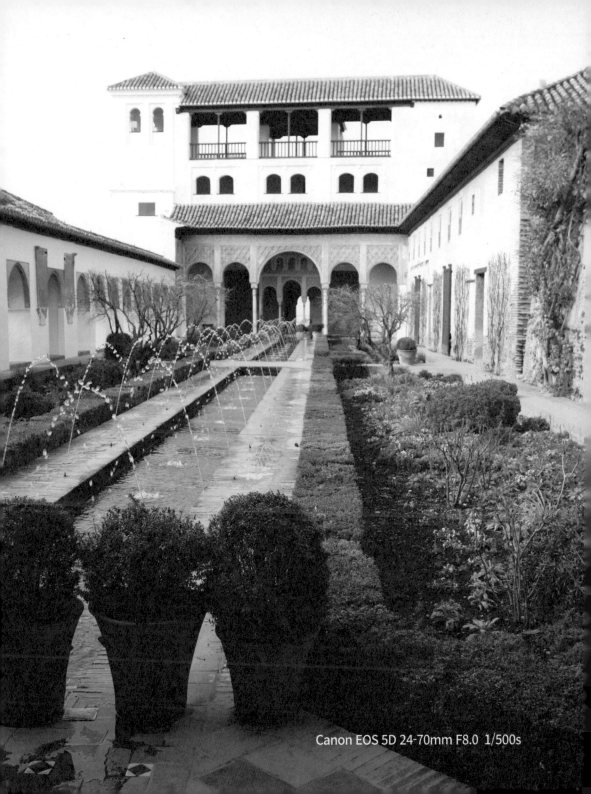

Canon EOS 5D 24-70mm F8.0 1/500s

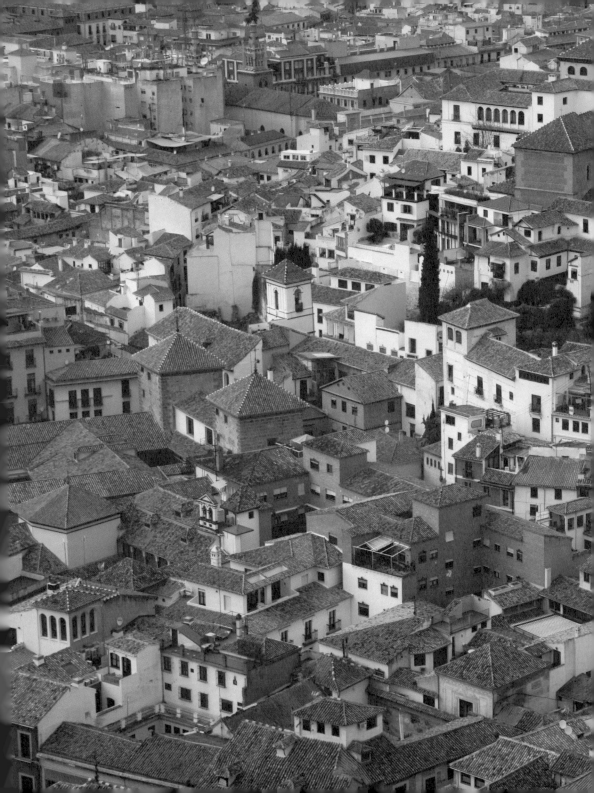

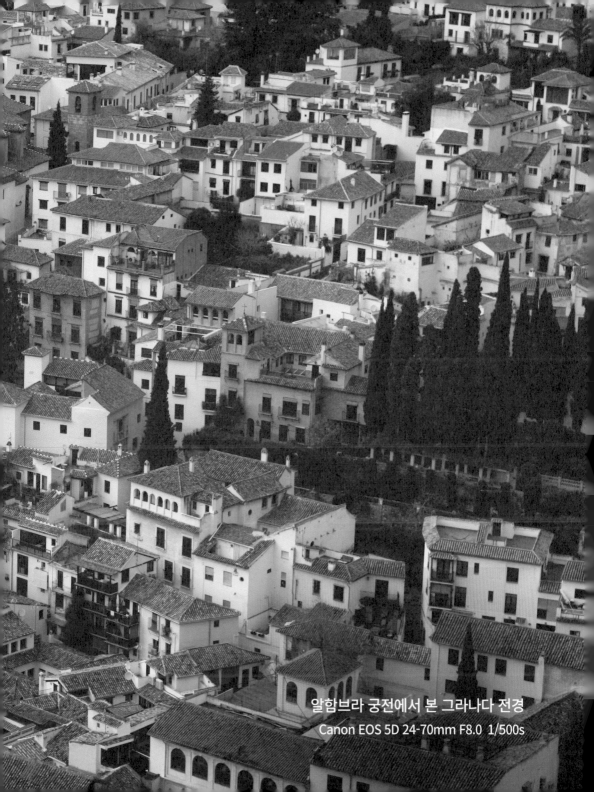

알함브라 궁전에서 본 그라나다 전경
Canon EOS 5D 24-70mm F8.0 1/500s

그라나다에 도착하셨습니다!

알함브라 궁전에 오셨습니다!

느릿한 어느 주말 밤!
우연히 tvN에서 방송하는 드라마를 보았습니다.

낯익은 음악이 흘러나옵니다. 더듬어 보니 19세기 낭만주의 시대의 꽃이라 할 수 있고, 영화 '킬링필드'의 주제가로 많은 사람들의 심금을 울리기도 했던 '타레가'의 '알함브라 궁전의 추억'의 기타연주곡입니다.

800년 찬란한 역사속 건축물들과 드라마틱한 스페인의 길거리를 배경으로 가상의 이미지들을 덧씌워 만든 증강현실(AR)의 기법들이 펼쳐지고 있었습니다.

렌즈를 착용해야만 진행할 수 있는 게임이지만 렌즈를 끼지 않아도 현실에서 게임이 실행되는 버그를 해결하기 위한다는 첨단과학의 부작용을 예시하며 역사적 건축과 첨단과학 그리고 음악을 접목시킨 드라마의 구성력에 그만 넋을 잃고 말았습니다.

드라마는 대략 증강현실 게임 회사의 대표 유진우(현빈)
가 비즈니스 관계로 그라나다에 갔다가 과거 기타리스트였
던 정희주(박신혜)가 운영하는 '보니따호스텔'에 묵게 되면
서 희주 동생 세주(찬열)가 개발한 증강현실(AR)게임을 사
들이기 위해 동분서주하며 재미난 이야기들도 시작됩니다.

Canon EOS 5D 24-70mm F8.0 1/500s

Canon EOS 5D Mark II F-3.2 1/60s

몇 해 전 기행했던 아름답던 스페인의 추억이 떠오릅니다.

유럽서남부 이베리아 반도에 위치한 스페인은 과거 에스파냐(Espana) 또는 이베리아(iberia)라는 옛이름을 가지고 있습니다. 전인구의 94% 이상이 가톨릭이며 역사상단 한번도 가톨릭을 부정하지 않았다고 합니다.

스페인의 수도 마드리드(Madrid) 현지에서 구입한 도서 김준한 편역 똘레도-마드리드의 역사와 예술에서 소개하는 전설을 살펴보면 이렇게 기록하고 있습니다.

"8세기 이후 이베리아 반도를 점령하기 시작한 이슬람 왕국은 그 세력을 넓혀가고 있었고 마드리드를 포함한 중부지방은 술탄 모하메드 1세 때인 873년 아랍인들은 현재의 왕궁이 있는 언덕에 뚤레도를 수비하기 위한 요새를 만들었는데 이곳을 '물의 근원'이란 뜻의 마헤리트(Mayrit)라 불렀으며 그 이름이 마드리드라는 기원이 되었다.

이후 이사벨 2세 때 마드리드에는 많은 궁과 공원 그리고 거리들이 만들어졌다."

16세기 초부터 17세기 초 사이에는 세계를 제패하고 해가 지지 않는 대제국을 건설하였으나 영국과 나폴레옹 1세의 침입 등으로 혼란의 시기를 거슬러와 현재는 도시의 소중한 건축물들을 보존하기 위해 많은 법들이 제정되고 있으며 오래된 건물의 보존에 대한 가치가 강조되고 있습니다.

"스페인의 영혼을 되살린 타레가!

기타의 사라사테로 불리우는
기타의 현대적 연주법을 완성한
스페인의 기타리스트 타레가!

타레가, 알함브라 궁전의 추억

Francisco Trrega Recuerdos de la Alhambra **"**

Canon EOS 5D 24-70mm F8.0 1/500s

Canon EOS 5D 24-70mm F8.0 1/500s

붉은궁전 알함브라

에스파냐에 존재했던 마지막 이슬람 왕조인 나스르 왕조의 무하마드 1세 알 갈리브가 13세기 중반에 세우기 시작한 이후 증축과 개보수를 통해 완성되었다고 전해지고 있는 알함브라 궁전은 세계적으로 아름답기로 유명한 건축물로 스페인여행에서는 필수 코스입니다.

현재의 모습들은 14세기 완성된 것으로 자연과의 조화와 특유한 인공미를 뽐내는 아름다움으로 800년간 이슬람 문화의 결정체로 남아있다고 합니다.

드라마의 OST인 알함브라의 추억을 연주하는 타레가는 경이적인 테크닉과 연주스타일로 기타라는 악기로 세계적인 인지도를 받았으며 다른 악기에 밀려 사라질 운명에 놓였던 기타의 재발견을 이루어 19세기 낭만주의 시대의 물결속에 특이점을 보이지 않던 스페인 음악을 조명하게 했다고 합니다.

특히나 연못에 비친 궁전의 모습이 절경입니다. 한편 이야기 속에서는 짝사랑하는 여인을 그리며 스페인을 여행하던 중 달빛이 드리워진 알함브라 궁전의 아름다움에 빠져 자신의 사랑을 떠올리며 작곡했는데 그 애잔한 분위기와 낭만 넘치는 멜로디는 알함브라 궁전의 정서를 가장 잘 표현한 음악으로 평가받고 있습니다.

Canon EOS 5D Mark II F-2.8 1/30s

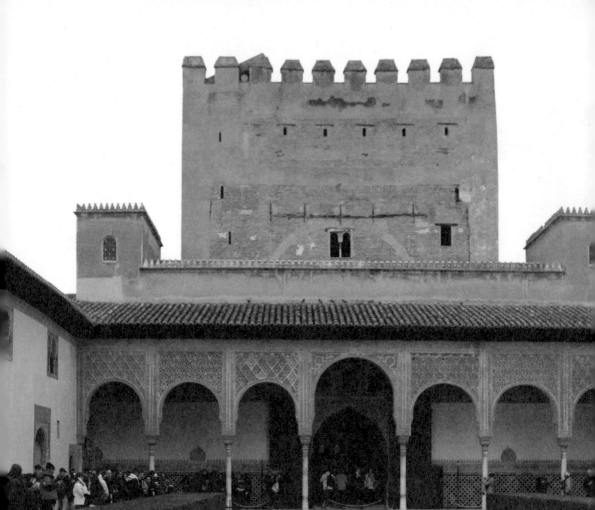

Canon EOS 5D Mark II F-5 1/100s

"역사가 깊을수록
사연이 많을수록
아름다움이 있습니다.
드라마 알함브라의 추억을 보면서
스페인의 한국인 관광증가를 예감하며
한편으로는 스페인의 한류를 예감합니다!

아직 스페인을 가보지 못하신 독자분들께
그리고 스페인을 가고자 꿈꾸는 독자 분들께
타레가, 알함브라 궁전의 추억
(Francisco Tárrega Recuerdos de la
Alhambra)을 전합니다. "

베트남의 중부도시
"다낭"

하노이

다낭

베트남
Vietnam

호찌민

베트남의 중부도시 "다낭"

——

❝어느 해부터인가 베트남 바람이 불어왔습니다.
언제부터인가 한국 사람들이 베트남으로의
여행이 부쩍 늘어나기 시작했습니다.❞

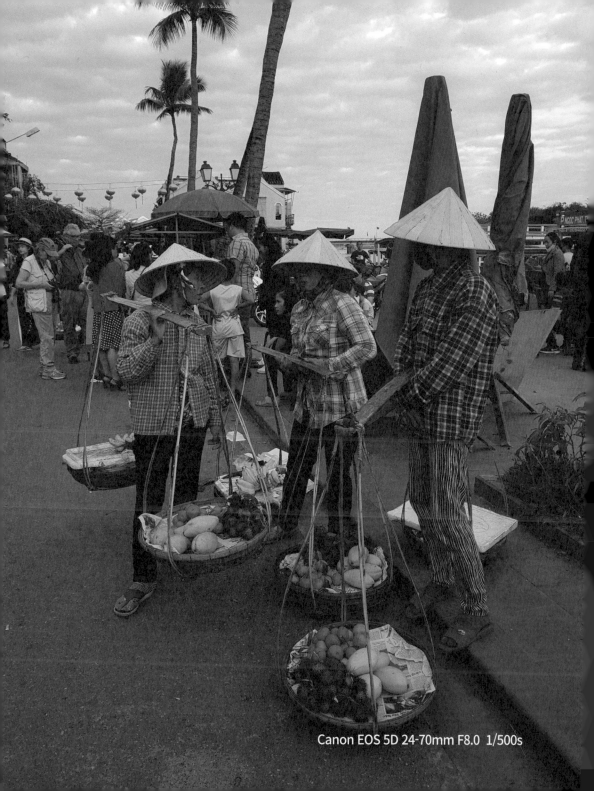

Canon EOS 5D 24-70mm F8.0 1/500s

어린 시절 라디오에서 흘러나오는 김추자님의
'월남에서 돌아온 새카만 김상사~
너무나 기다렸네~'
를 들으며 꽤나 오랜 시간 월남전의 무시무시
한 전쟁담을 풍문으로 들어오며 월남전이 없
었으면 전쟁영화는 무슨 주제로 만들었을까
싶은 생각이 들 정도로 참혹한 베트남전쟁의
이야기들은 영화로 뮤지컬로 노래로 회자되었
습니다.

그런데 가만히 들여다보면 월남전의 포화 속
에 꽃피운 운명적인 사랑이야기들과 노래가
많은 듯합니다.

Canon EOS 5D 24-70mm F8.0 1/500s

1985년 영국신문에 실린 낡은 흑백사진 한 장으로부터 시작된 이야기로 전쟁 속에서 베트남 여인 킴과 미군 파일럿 크리스의 아름답지만 비극적인 이야기로 혼혈인 아이만이라도 풍요로운 미국 땅으로 보내기 위해 이별을 택한 베트남 여인 킴의 슬픈 이야기는 많은 이들의 마음을 울렸습니다.

한국영화에는 묵직한 헬리콥터의 프로펠러 소리를 배경으로 '사랑한다고 말할걸 그랬지~'라는 노래를 부르며 여린 한국의 여인이 말도 없이 베트남 전쟁에 지원해 떠나버린 남편을 찾아 베트남을 찾아 전쟁의 포화 속에서 사랑이야기를 그려낸 이준익 감독의 '님은 먼곳에'가 생각납니다.

월남이라고 기억됐던 베트남은 필자에게는 어렸을 적 상이군인 아저씨들의 월남전 때 베트콩들과 싸우는 무용담이 희미하게 떠오르는 그저 막연한 미지의 나라로 기억되어 있었습니다.

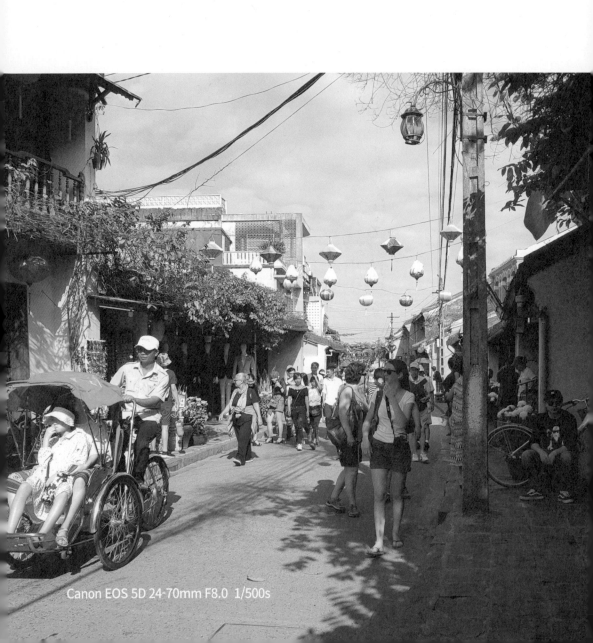
Canon EOS 5D 24-70mm F8.0 1/500s

한국의 많은 사람들이 베트남으로 여행을 다녀온 후 사업의 무대로 확장시키는것도 많이 보았습니다.

근래 들어서는 한국 사람들이 제일 많이 찾는다는 여행지며 연인끼리 친구끼리 가족끼리 자유여행을 떠나는 베트남 중부도시 다낭!

참새가 방앗간을 지나칠리 없듯이 필자 또한 베트남 쌀국수를 먹으며 식당 벽에 걸린 아오자이를 입은 여인들과 베트남의 풍경들을 마음 속에 담고있던 터 지난해 혹한의 한국 겨울을 뒤로하고 다낭을 다녀왔습니다.

"짧은 시간이었지만 베트남 사람들은
순박하고 그 근성이 착했습니다.
열심히 일하면서 부지런하였습니다.

그리고 한국과 한국 사람들을 좋아했습니다."

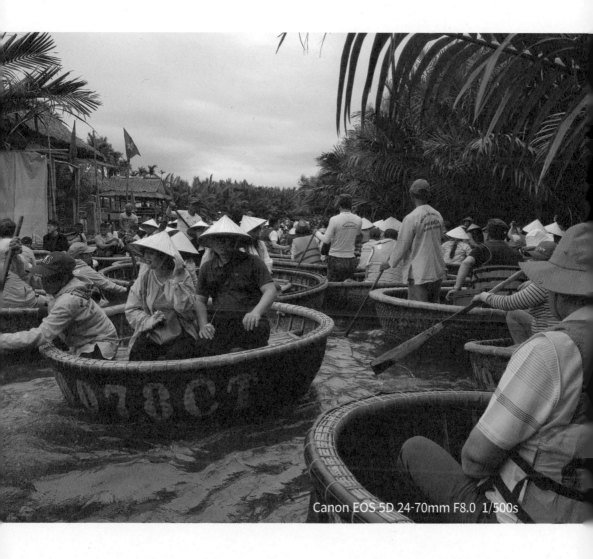

Canon EOS 5D 24-70mm F8.0 1/500s

최근에는 베트남 축구 대표 팀을 아시안컵 8강까지 끌어올려 베트남의 국민영웅이 된 박항서 감독의 영향으로 한국과 한국인에 대한 감정이 최고조에 달하는 분위기입니다.

월남전!
베트남전!
북베트남!
남베트남!
베트콩!
인도차이나전쟁!

베트남을 상징하는 많은 단어들로 다소 혼란스럽습니다.

그래서 간단한 역사를 풀어내야할 필요성이 있습니다.
역사를 알아야 그 나라의 문화를 알 수 있을테니 말입니다.

베트남은 동남아시아의 인도차이나 반도 동부에 위치한
지정학적 특성 때문에 외국의 침략과 지배를 자주 받게됩
니다. 베트남의 기독교 탄압을 계기로 프랑스 식민지가 되
었고 프랑스령 인도차이나에 편입되었습니다.

베트남 공산당이 결성되고 2차 세계대전으로 1940년부터
약 5년간 일본군이 진주하기도 하였으며 1945년 호찌민이
독립선언을 하고 베트남민주공화국을 설립 베트남 독립을
반대하는 프랑스와 대항해 항불 전쟁을 치러 프랑스의 항
복을 받아내기도 합니다.

1945년부터 10년 동안 계속된 이 전쟁을 제1차 인도차
이나 전쟁이라고 부르고 있습니다.
그러나 전쟁 와중인 1950년 베트남은 베트남민주공화국[북
베트남]을 설립하고 동구권 국가들의 지지를 받게 됩니다.

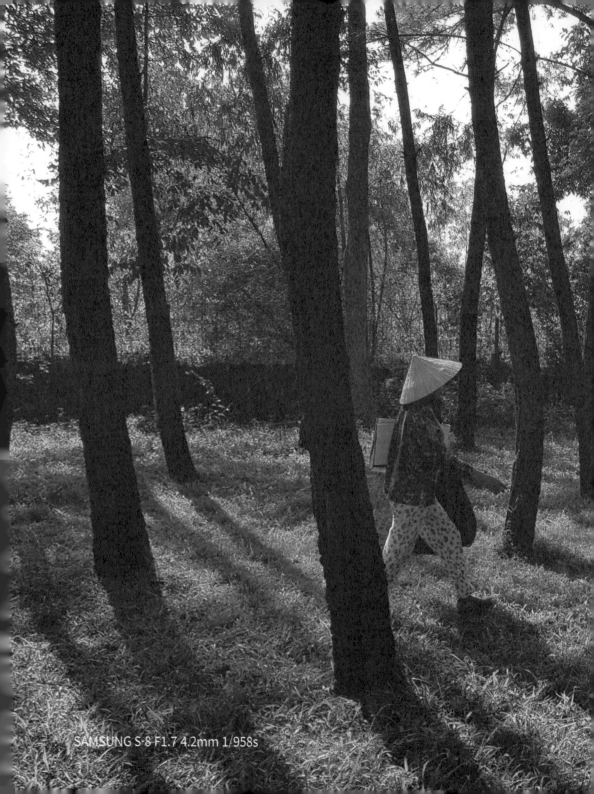
SAMSUNG S-8 F1.7 4.2mm 1/958s

"베트남은 동남아시아의 인도차이나 반도 동부에 위치한 지정학적 특성 때문에 외국의 침략과 지배를 자주 받게 됩니다. 그러나 베트남은 많은 희생을 치렀지만 통일 국가를 건설하여 민족의 자존심을 지켰습니다.

침략과 지배 속에서 베트남은 여러 유형적 문화자원을 생산해 내게 되었고 오늘에 이르러서는 관광자원이 되었으며 다양한 관광 콘텐츠로 채워져 세계인들의 감성을 자극하고 있습니다."

제1차 인도차이나전쟁이 끝나며 베트남은 북부와 남부로 분단되게 됩니다. 미국의 지원을 받는 남부 베트남공화국과 베트콩으로 불리는 베트남 민족해방전선의 마찰로 1965년 미국이 전쟁에 개입하며 제2차 인도차이나전쟁[베트남전쟁]이 발발하게 됩니다.

한국, 오스트레일리아, 필리핀, 뉴질랜드 등의 도움을 받아 전쟁을 계속했지만 북베트남군과 베트콩을 제압하기에는 무리였습니다.

그리하여 1973년 휴전협정을 하였으나 북베트남의 전투재발로 2년 정도의 전쟁을 또 치룬 후 남베트남이 항복하게 되었고 이후 베트남이 사회주의 공화국으로 통일되면서 비로소 베트남 전쟁이 끝나게 됩니다.

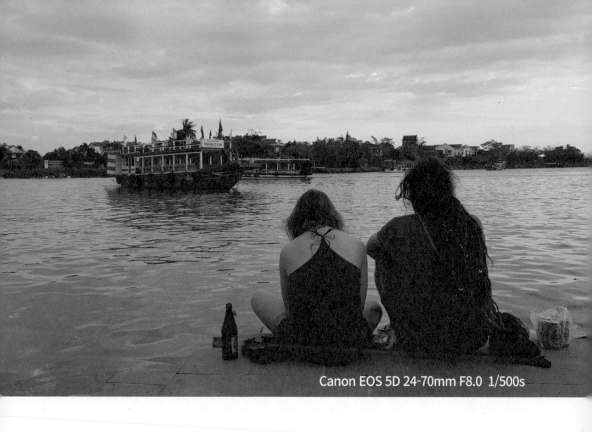

Canon EOS 5D 24-70mm F8.0 1/500s

베트남 전쟁은 미국이 패배한 최초의 전쟁으로
남았습니다.

베트남은 많은 희생을 치렀지만 통일 국가를 건설하
여 민족의 자존심을 지켰습니다.

외세의 침략과 지배 속에 베트남은 여러 유형적 문
화자원을 생산해내게 되었고 오늘에 이르러서는 관
광자원이 되었으며 다양한 관광 콘텐츠로 채워져 세
계인들의 감성을 자극하고 있습니다.

"세계의 관광객을 불러들이고 있는 다낭!"

이제 참혹한 전쟁이야기는 막을 내리고 베트남 중부 도시로의 기행을 합니다.

베트남의 중부도시는 다낭, 후에, 호이안 등이 대표 적인 관광자원으로 모두 세월의 흔적을 고스란히 간 직한 채 저마다 독특한 색과 향을 지니고 있습니다.

정확하지는 않지만 베트남 역사에서는 기원
전 약 1,000년간 중국의 지배를 받았다고 기록
하고 있습니다. 베트남 기행중 가보지 못했으나
대리석이 많이 나서 '마블마운틴'이라고 불리는
오행산이 있다고 합니다.

동양의 오행사상에 기초한 오행산은 유명한 서
유기의 제천대성[齊天大聖]이라 불리는 손오공
이 석가여래의 법력으로 바위에 500년 동안 갇
혀있던 곳입니다.

다낭은 중부 최대의 상업도시이자 하노이 호
치민에 이어 베트남 제3의 도시로 도둑, 문맹자,
극빈자, 거지, 마약 소지자가 없다고 하여 오랜
옛날부터 5무[五無]의 도시로 명명되며 오늘날
베트남에서 가장 치안이 안전하다고 합니다.

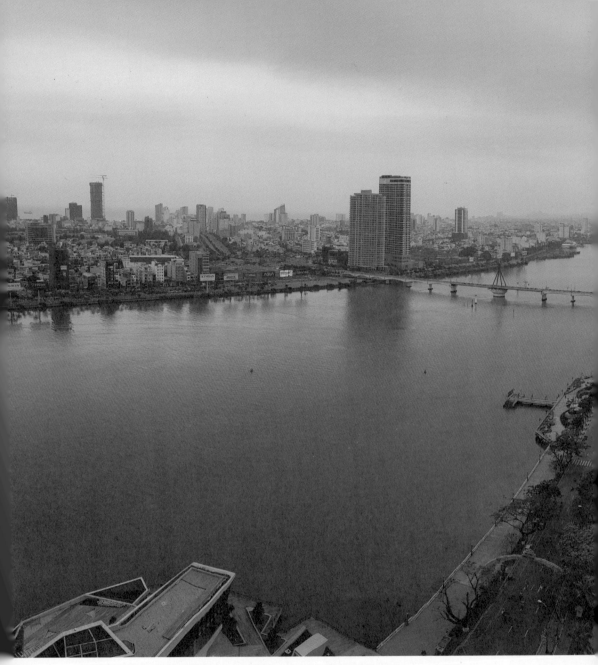

NOVOTEL에서 바라 본 다낭의 시내전경, SAMSUNG S-8 F1.7 4.2mm 1/958s

"바나힐국립공원
중세 프랑스의 거리를 재현한 테마파크!
하루에 4계절을 모두 경험할 수 있는 곳!"

SAMSUNG S-8 F1.7 4.2mm 1/958s

다낭에서 약 40km 떨어진 곳에 위치하며 해발 1,500미터를 케이블카로 이동해 올라가다 보면 울창한 열대우림과 폭포의 경치를 감상할 수 있습니다.

이곳에서는 아침에는 봄, 낮 동안은 여름, 오후에는 가을을 그리고 저녁부터는 겨울이 되는 하루에 4계절을 모두 경험할 수 있습니다.

바나힐은 중세 프랑스의 거리를 재현한 테마파크로 과거 프랑스 지배시절 무더운 베트남의 날씨를 피하기 위한 프랑스인들의 휴양지로 개발이 시작되었습니다. 고산지대로 평균기온이 15~17도로 베트남의 무더위를 피하기에 최적이엇다고 합니다.

이국적인 테마파크는 울창한 밀림의 경관 속에 사원과 박물관도 있으며 플라워가든이 있습니다.

필자가 방문했던 날에는 비가 많이 내렸었고 추웠지만 비를 맞으면서도 플라워가든과 판타지 파크 등의 아름다운 풍경들을 즐기는, 세계에서 몰려온 다양한 사람들의 물결 속에서 다낭의 문화를 체험하였습니다.

SAMSUNG S-8 F1.7 4.2mm 1/958s

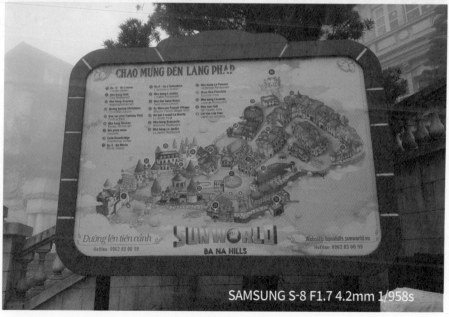

SAMSUNG S-8 F1.7 4.2mm 1/958s

SAMSUNG S-8 F1.7 4.2mm 1/958s

베트남화폐 2만동

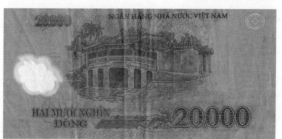

"호이안

호이안의 옛거리[올드타운]
유네스코 세계문화유산 "

16~17세기 해양 실크로드의 주요 항구 도시였던 호이안은 무역도시로 발전하였고 당시에 머물던 중국과 일본 상인들의 지구가 형성되어 있으며 거리 곳곳에 그 흔적의 건축물들이 고스란히 보존되어 있습니다.

이곳에는 일본과 교역이 많아 일본인마을이 있었으며 1953년 일본인들이 세운 '내원교'라는 다리가 있는데 목조지붕의 구조로 만들어진 이 다리는 전세계적으로도 보기드문 매우 가치가 높은 다리로 베트남의 화폐 2만동에 새겨지기도 했습니다.

오랜 시간 다양한 문화적 가치가 인정돼 베트남에서 세 번째로 유네스코 세계문화유산으로 등재된 호이안의 옛 거리[올드타운]은 낮시간으로는 부족해 야간이 되면 등불을 밝혀 강에 띄우며 소원을 비는 관광객들로 인산인해(人山人海)를 이룹니다.

SAMSUNG SM-G950N 1.53 1/10

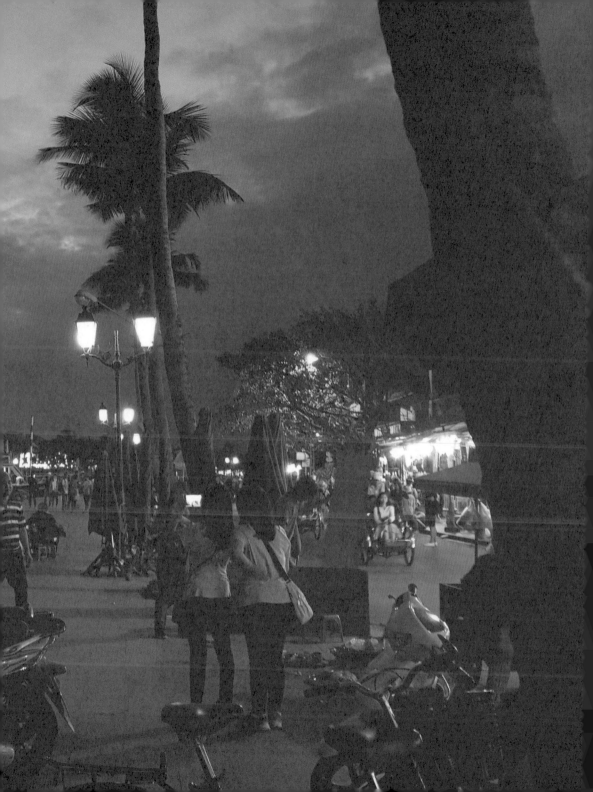

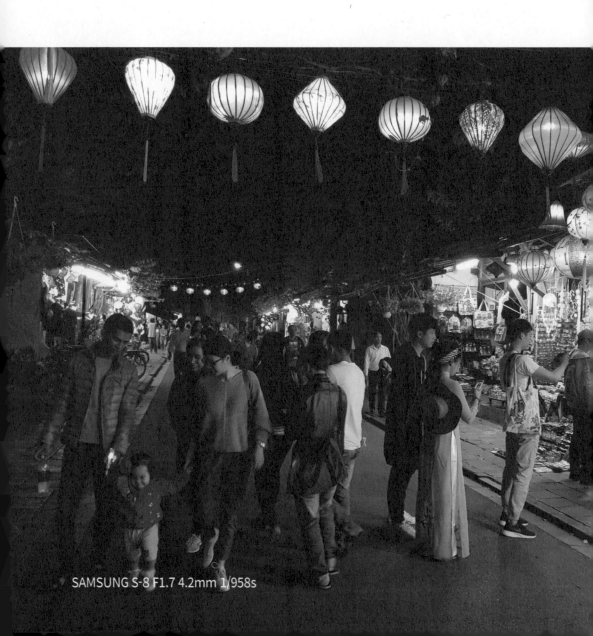

SAMSUNG S-8 F1.7 4.2mm 1/958s

"석양이 아름답고 조목 조목한 야경으로
가슴 설레게 하는 곳!
그래서 다시 가고싶게 하는 곳 다낭입니다."

북유럽-1편
노르웨이 베르겐
Norway Bergen

노르웨이
Norway

베르겐

오슬로

북유럽-1편
노르웨이 베르겐
Norway Bergen

———

항구도시!
무역의 도시!
교육의 도시!
문화예술의 도시!
섬유산업의 도시!
이 모두 노르웨이 남서 해안의
베르겐[Bergen]을 일컫는 말입니다.

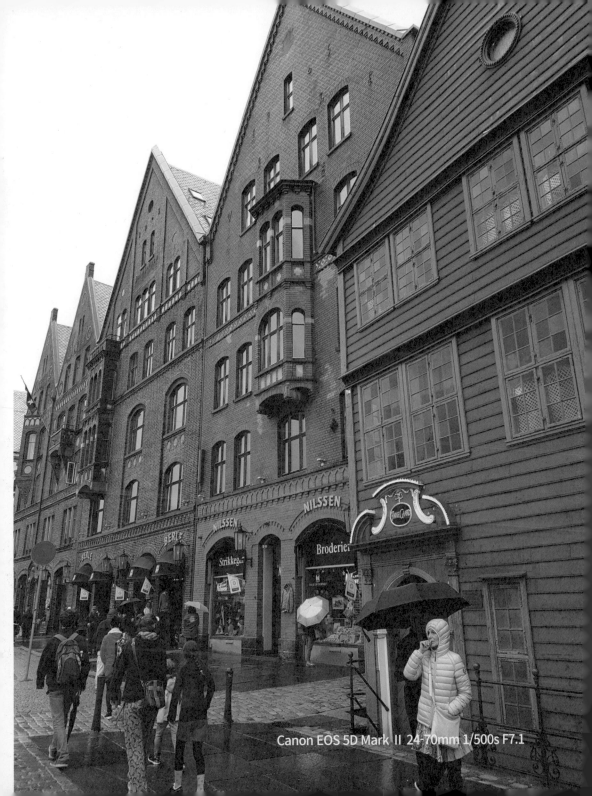

Canon EOS 5D Mark II 24-70mm 1/500s F7.1

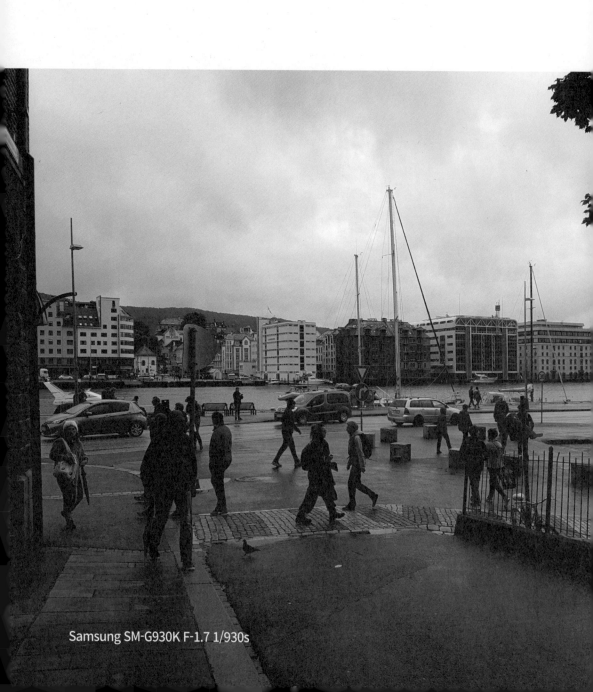

Samsung SM-G930K F-1.7 1/930s

1년 365일 중의 260일 비가 내리는 도시 베르겐
[Bergen] 중세 북유럽의 상업권을 지배한 역사
를 간직한 베르겐, 이곳에서 생활했던 상인들의
흔적을 고스란히 보존하고 있으며 당시의 번영
과 생활상을 엿볼 수 있어 전 세계에서 모여든
관광객들로 가득합니다.

" 노르웨이의 국토는 스칸디나비아 산맥을 따라
해안선의 길이만 약 25,148㎞에 이르는
기다란 모양을 가지고 있습니다.

버스로 피오르해안을 온종일을 달리고
산과 피오르를 보면서 노르웨이는 불모지가 많아
대부분의 식량을 수입에 의존하고 있다는 말에
고개가 끄덕여집니다. **"**

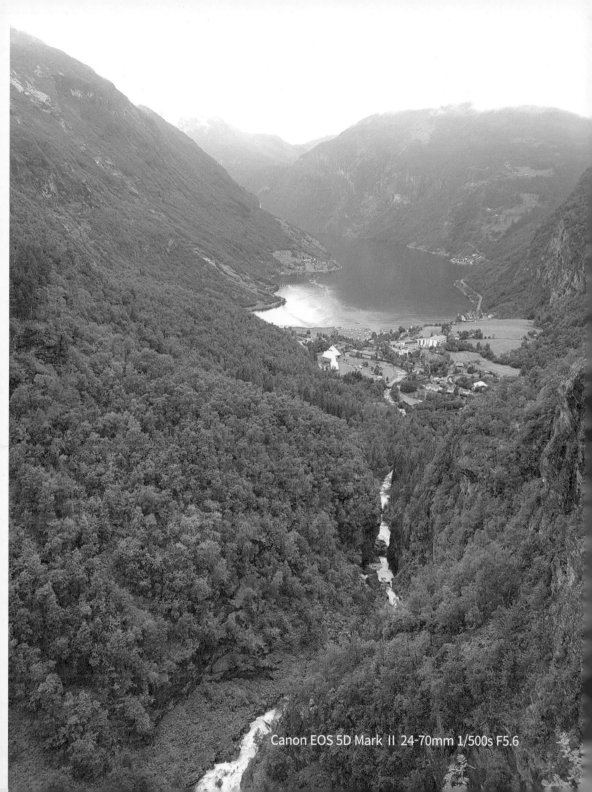

Canon EOS 5D Mark II 24-70mm 1/500s F5.6

베르겐 풍경!
이제 베르겐까지는 30분 남았습니다.

지형이 남북으로 길고 산과 피오르의 장애로 수
상 교통의 역할에 의존하고 있으며 대도시는 항
구를 중심으로 발달해 있습니다. 역사적 항구도
시! 과거 노르웨이의 수도였던 베르겐을 만나게
된다는 기대감으로 가슴이 설렙니다.

세계적으로 가장 길고 깊은 '송네 피오르'를
페리[Ferry]로 건너고 또 먼 길을 달려 노르웨이
의 수도 오슬로를 향하는 길에 들른 노르웨이 남
서 해안의 항구도시인 베르겐(Bergen)에 도착
할 무렵 점점 빗줄기는 굵어지고 있었습니다.

Canon EOS 5D Mark II 24-70mm 1/500s F5.6

우산을 펼쳐 들고 플뢰엔산 정상에서
내려다본 베르겐은 아름답습니다.

특히 북해와 연결된 보겐만을 따라 펼쳐진 독특한
모양의 건축물들은 흐린 날씨와 잘 어울리는 우수에
찬 신비롭고 아름다운 모습을 그려내고 있었습니다.

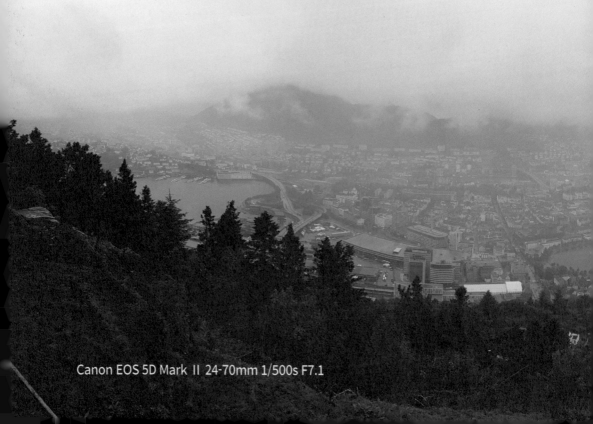

Canon EOS 5D Mark II 24-70mm 1/500s F7.1

베르겐은 중세 시대의 대표적인 무역과 상업의 북유럽 최대 항으로 엄청난 양의 소금이 거래되었으며 북해와 아이슬란드에서 잡아 온 생선을 모아 유럽 각지로 공급하는 식량 창고의 기능을 담당하기도 했다고 합니다.

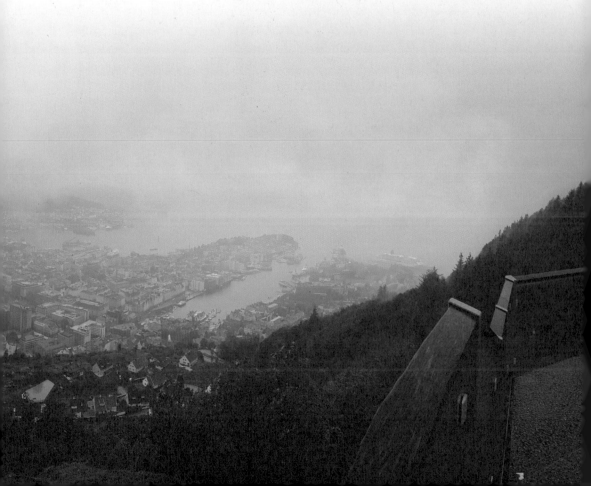

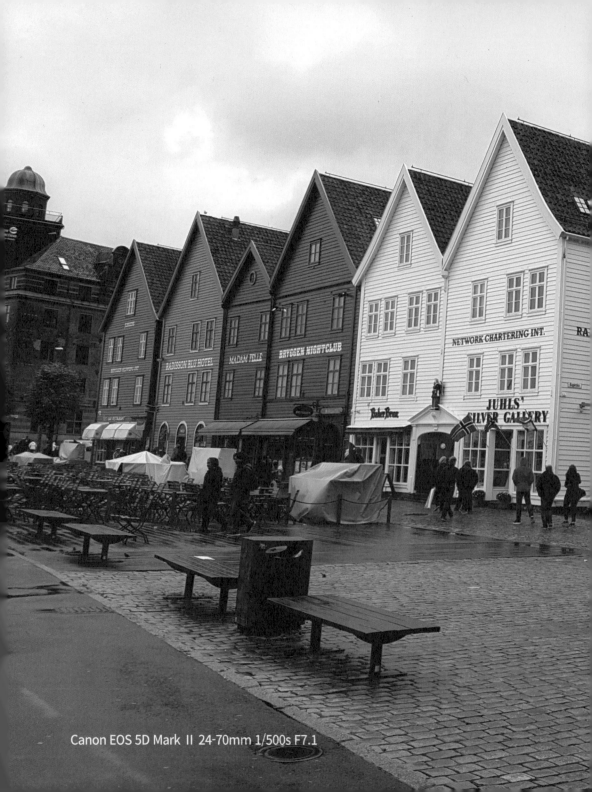

Canon EOS 5D Mark Ⅱ 24-70mm 1/500s F7.1

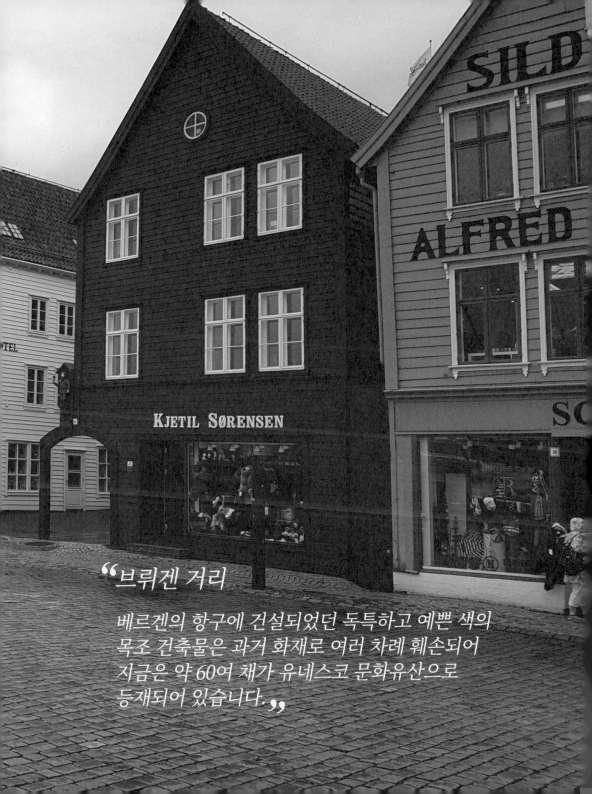

❝브뤼겐 거리

베르겐의 항구에 건설되었던 독특하고 예쁜 색의
목조 건축물은 과거 화재로 여러 차례 훼손되어
지금은 약 60여 채가 유네스코 문화유산으로
등재되어 있습니다.❞

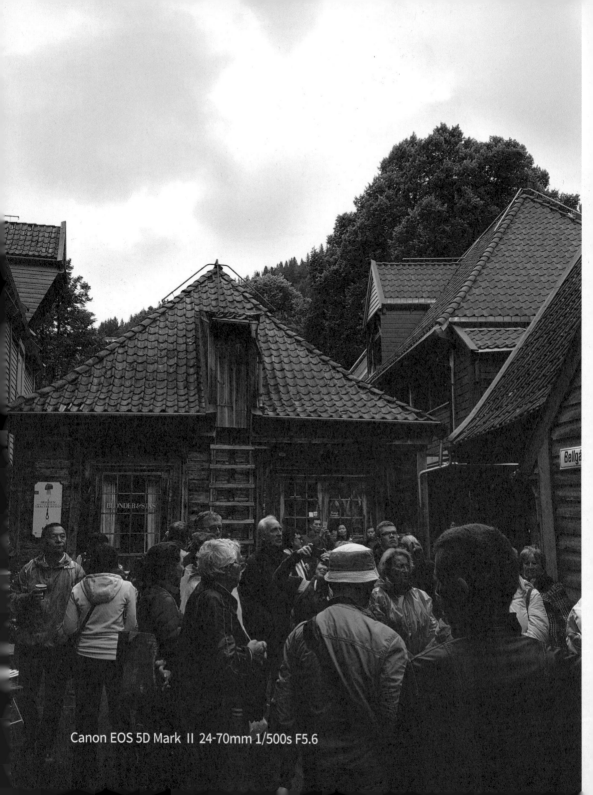

Canon EOS 5D Mark II 24-70mm 1/500s F5.6

"이곳에서 생활했던 상인들의 흔적을
고스란히 보존하고 있으며
당시의 번영과 생활상을 엿볼 수 있는
관광자원이 되어 전 세계에서 모여든
관광객들로 가득합니다.**"**

1701년에 대 화재로 90%가 불타고 60여 채가 보존되고 있습니다. 목재로된 건축물로 그 피해가 컸던 것 같습니다. 브뤼겐의 지명은 '부둣간'이라는 말로 목재건축물들을 브뤼겐 집이라고 부르고 있습니다. 1979년에 유네스코 문화유산에 등록되었습니다.

브뤼겐의 목조건축물은 95%가 개인의 지분으로 소유하고 있으며 5%가 베르겐 시 소유라고 합니다. 소유주가 입장료를 받을 수도 있었으나 베르겐시가 권고하여 지역 상인들에게 임대를 주고 관광객들에게는 무료로 개방하여 운영하고 있습니다.

그곳에는 보석가게 또 모피가게 선술집, 레스토랑 등이 많이 있으나 옛날 모습 그대로 유지·관리하고 있습니다.

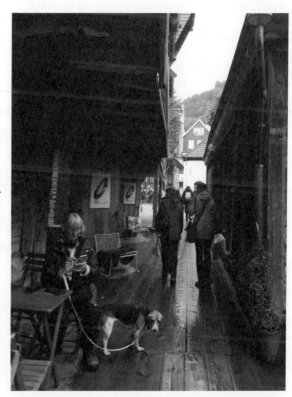

Canon EOS 5D Mark II 24-70mm 1/500s F5.6

"베르겐 어시장,,

브뤼겐 거리 건너편의 베르겐[Bergen]항구에서 매일 열리는 노천시장의 풍경은 또 다른 재미가 있습니다. 토르게 어시장[Fiske torget]으로 불리기도 하는데 11세기 초 항구도시 베르겐이 형성되면서 자연발생적으로 시작된 어시장으로 40여 개의 상점과 노점들로 이루어져 규모는 그다지 크지 않지만 북유럽에서 가장 오래된 시장 중 하나입니다.

베르겐 주변에서 잡히는 물고기의 집결지였던 이곳은 대구, 연어, 새우 등 신선한 해산물들이 거래되고, 관광객을 위한 기념품, 수공예품, 꽃, 과일 등도 판매하고 있었습니다.

잠시 현대식 어시장을 운영하기도 했지만 과거의 어시장을 그대로 연출하기 위하여 노점과 포장마차를 허용하여 어시장의 풍경과 맛을 극대화시켰다고 합니다.

유람선과 요트가 즐비한 베르겐 항구 앞 광장과 유네스코 세계문화유산으로 지정된 중세시대의 거리 브뤼겐(Bryggen)과 베르겐항구는 노르웨이의 아름다운 피오르 여행과 북극권 크루즈 관광의 출발점이기도 합니다.

Canon EOS 5D Mark II 24-70mm 1/500s F5.6

항구도시
무역의 도시
교육의 도시
문화예술의 도시
섬유산업의 도시

이 모두 베르겐[Bergen]을 일컫는 말입니다.

노르웨이에서 강수량이 가장 많은 곳이 바로 베르겐입니다. 1년 365일 중 260일이 비가 온다고 합니다. 필자가 방문했을 때도 온종일 비가 내렸습니다. 이곳 사람들도 베르겐에 와서 햇빛을 보았다면 행운으로 이야기할 정도로 베르겐은 비가 많이 내립니다.

베르겐 앞바다에 광구가 있어 석유와 관련된 사람들이 많으며 다음으로 선박과 관련된 사람들로 선박 기자재 요트 등 특수선박을 만듭니다. 선박에 쓰는 각종 기계류도 만들며 설비선과 어선도 만든다고 합니다.

그리고 세 번째로 생선가공업에 종사하는 사람이 많이 산다고 합니다. 이곳에서 각종 생선을 가공합니다. 노르웨이에서 모든 연어의 90%는 냉동연어로 베르겐에서 수출되는데 한국에도 이곳에서 수출된다고 합니다.

또한 노르웨이 최고의 섬유산업 도시가 베르겐으로 섬유공업이 많이 발달하여 노르웨이에서는 베르겐이 섬유산업의 메카입니다.

각종 물품 수출의 무역 항구이며, 교육의 중심 도시로 베르겐대학이 노르웨이에서 3번째로 큰 대학이며 시민들은 전성기 시대의 수도였었다는 자부심을 가지고 있습니다.

"유명한 예술가, 음악가, 화가와 철학가, 종교 저술가, 극작가들을 배출한 고장이기도 합니다."

베르겐은 독일의 건축양식과 문화들이 많이 있으며 베르겐을 가장 많이 찾는 나라가 독일이라고 하는데 역사적으로 살펴보면 '한자[Hansa]'조직에 그 배경이 있음을 알 수 있습니다.

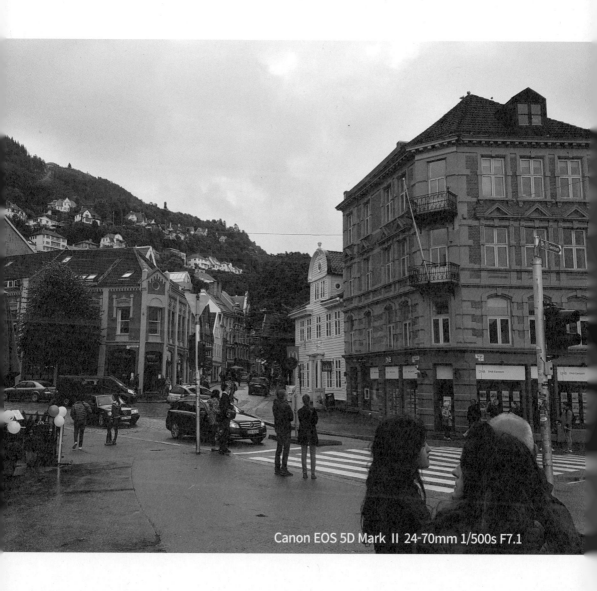

Canon EOS 5D Mark II 24-70mm 1/500s F7.1

한자[Hansa]조직은, 중세 북유럽의 상업권을 지배한 북부 독일 도시들과 외국에 있는 독일 상업 집단의 이익을 위해 창설한 것으로 12 ~ 14세기 중엽 한자 동맹에 가입한 도시는 절정에 이르렀으며 런던, 브뤼지, 베르겐 등에서 16세기 초엽에 이르기까지 북방 무역을 독점하였다고 합니다.

한자조직은 자체 방어를 위하여 해군을 소유하고 법을 만들기도 하였으나 신항로의 발견 뒤 한자조직에 동맹한 조직들은 급속히 쇠퇴하게 됩니다.

경쟁력이 떨어지게 되면서 1699년에 마지막의 한자동맹 회의 후 해체하게 됩니다.

이후 영국과 네덜란드가 동방을 개척하게 되는데도 독일 상인들은 노르웨이에서 1760년까지 장사를 하며 남은 독일 사람들은 베르겐 시민이 됐습니다.

"이러한 역사적 배경으로 노르웨이의 베르겐은 지금도 독일의 문화가 많이 남아 있습니다. 독일 양식의 건축물과 거리 이름, 학교, 교회 등 독일 사람들이 지어놓은 그런 집단 거주지가 바로 브뤼겐입니다."

북유럽-2편
노르웨이 오슬로
Norway Oslo

노르웨이
Norway

베르겐

오슬로

북유럽-2편
노르웨이 오슬로
Norway Oslo

바이킹의 나라!
신의 목장!
신들의 정원!

바이킹들이 살던 도시 노르웨이!

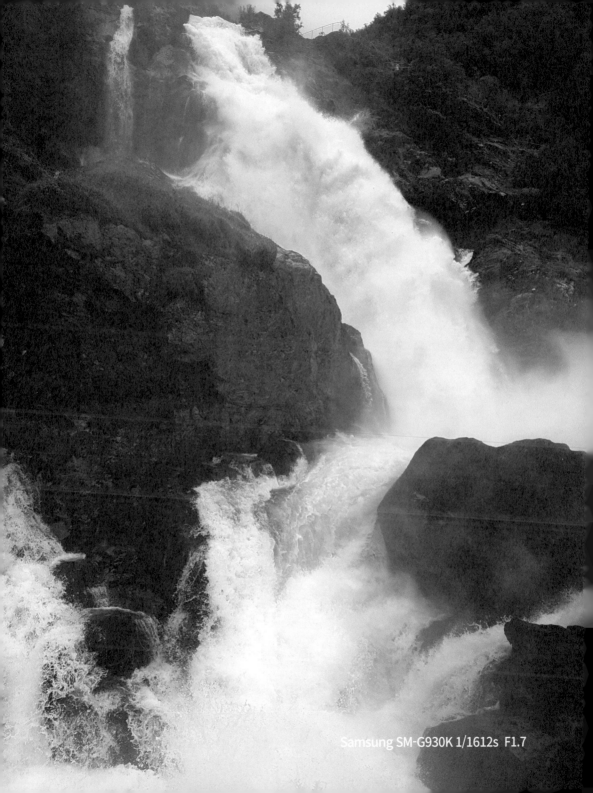

Samsung SM-G930K 1/1612s F1.7

바이킹들의 문헌을 살펴보면 아메리카 대륙을 제일 처음 발견한 서양인은 우리가 알고 있는 '크리스토퍼 콜럼버스' 보다도 훨씬 전인 600년 전에 이미 바이킹들이 배를 타고 발견했다고 합니다.

노르웨이 아이들은 엄마 배 속에서 태어날 때 스키를 신고 태어난다는 재미있는 이야기가 있습니다. 스키와 크로스컨트리 같은 경기가 노르웨이에서 시작되었습니다.

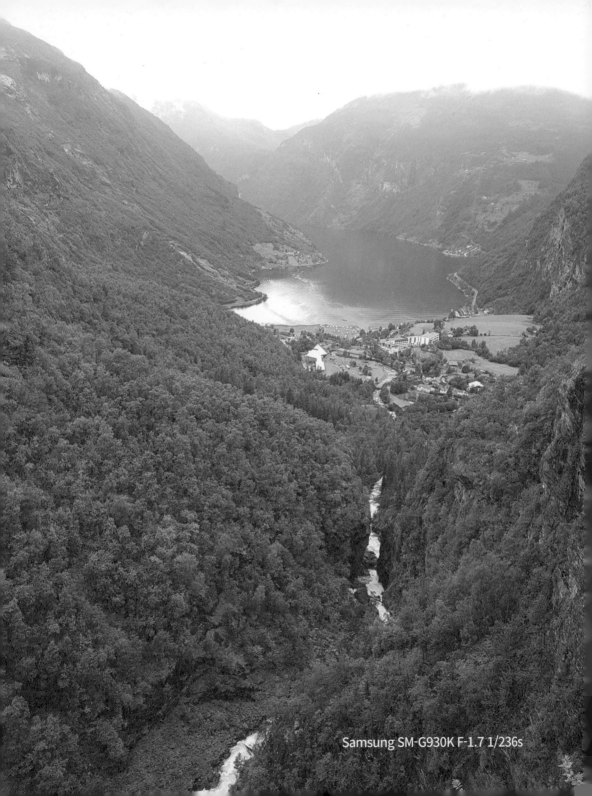

Samsung SM-G930K F-1.7 1/236s

Samsung SM-G930K 0.017s F1.7

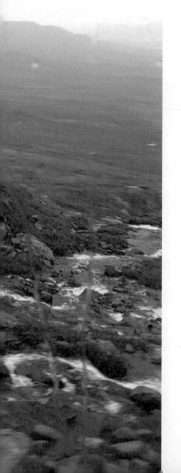

"신의 목장!

신도 죽고 인간도 죽고 모든 것이 다
철저하게 파괴된 다음에 그곳에서 새롭게
태어나는 것이 노르웨이 사람들의
세계관이라고 합니다.

어둡고 척박한 자연환경에서 노르웨이
사람들은 미래에 대한 꿈과 희망이
고단하고 힘든 삶이 끝나고 나야 좋은 것이
온다는 희망을 품고 살았던
사람들이었다는 것은 북유럽 신화를
통해서도 알 수 있습니다. "

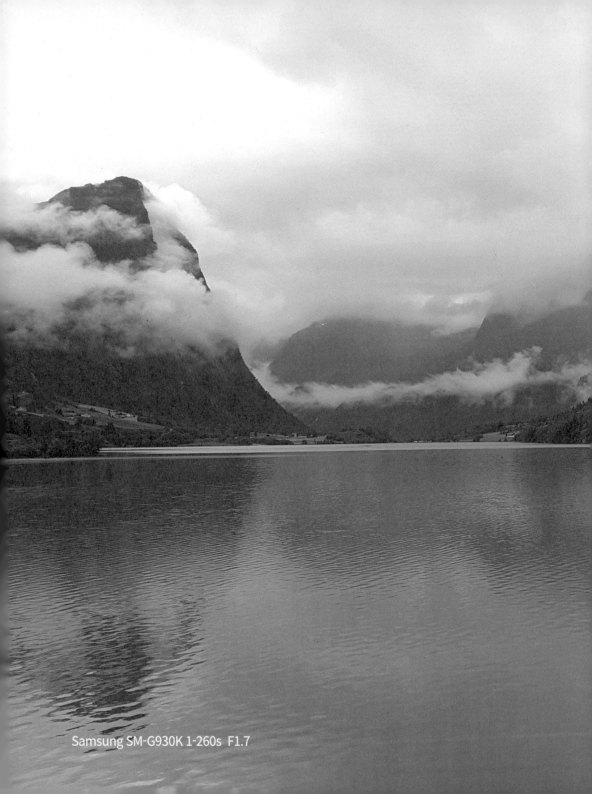
Samsung SM-G930K 1-260s F1.7

노르웨이의 전체면적은
약 38만 제곱 킬로미터에 이릅니다.
한국 면적의 약 4배 정도며
남북한 면적의 1.7배나 됩니다.

이 넓은 땅에 2016년 기준으로 521만 명이
산다고 합니다. 인구 밀도로 따지면
제곱킬로미터당 16명이 사는 그런 모습입니다.

노르웨이는 전 국토의 83%가 산으로 된
산악 국가입니다. 또한 강, 호수, 계곡,
빙하 같이 물과 관련된 곳이 12%로
95%가 자연인 셈입니다.

전 국토의 5%만 개발되어 있는데
그중 2%가 사람이 사는 곳이라고 합니다.

노르웨이는 여러 분야에서 세계 1위입니다. 평균 수명, 도시인들의 교육 수준, 국민 소득 1위의 나라. 그래서 전 세계 OECD 회원국 중에서 총 소득 대비 다른 나라에 원조를 해주는 금액도 가장 높은 곳이 바로 이곳 노르웨이입니다.

노르웨이 수도인 오슬로는 신의 목장과 빛의 도시로 불리며 무역, 교육, 연구, 산업, 교통, 정치, 경제의 중심지로 노르웨이 전체인구 약 521만 명 중 90만 정도가 살고 있습니다.

약 900년 전 북유럽을 주름잡던, 바이킹들이 활약하던 바이킹 전성시대에는 바이킹의 수도라는 별명도 가지고 있는 노르웨이는 스칸디나비아 반도로 북위 51도에서 72도 사이에 있습니다.

한국의 독도가 동경 132도 북위 37도에 있는 점을 보면 긴 겨울을 보내는 북방인들로 바로 노르만족이라고 불리는 민족이었습니다.

조그만 얼굴에 금발의 푸른 눈 바이킹들이 살던 아이슬란드, 노르웨이, 스웨덴, 덴마크인들을 일컫는 말입니다.

북유럽사람들은 바이킹시절 아메리카 대륙을 최초로 발견했다는 것을 정설로 믿고 있습니다. 모험심과 개척 정신, 도전 정신이 강합니다.

들리는 이야기로 프랑스에
노르망디 지방이 있는데 노르망디 지방에
바이킹들의 노략이 많아
너무 귀찮고 힘들어서 땅을 떼 주고

'너희들이 여기서 모여 살아라'.

그래서 노르만족이 모여 사는 땅이다 해서
노르망디라는 이름이 되었다고 합니다.

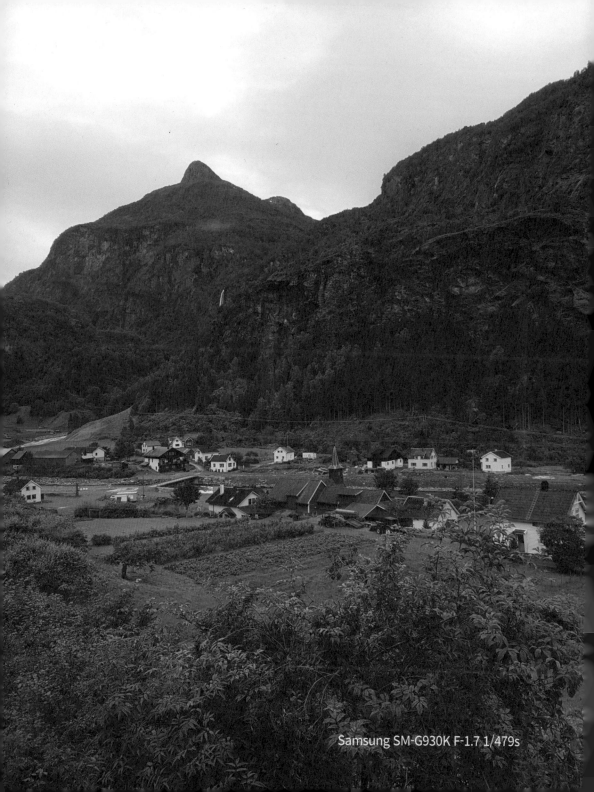

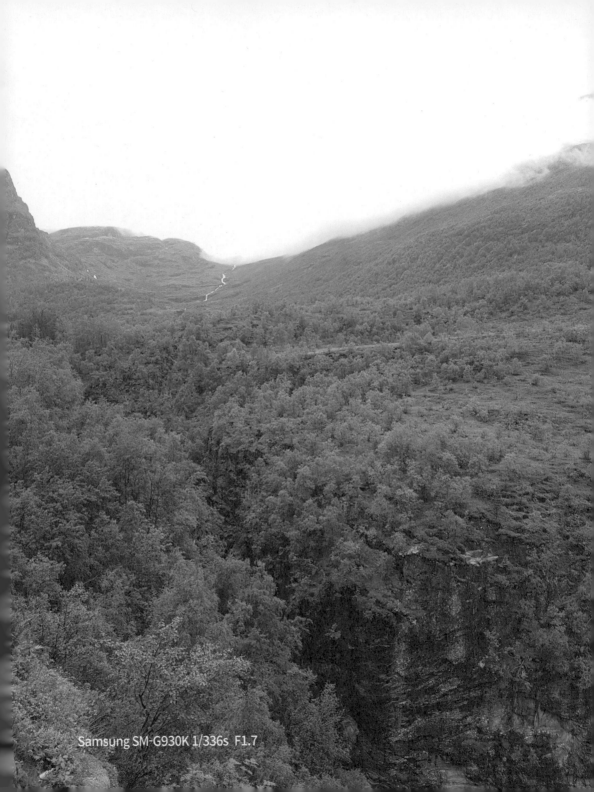

Samsung SM-G930K 1/336s F1.7

역사적으로 거슬러 올라가면 칼스타드협정에 의해서 노르웨이가 독립했는데 덴마크 왕이 바로 이곳 노르웨이에 와서 왕을 했다는 설이 있습니다.

1940년도에 히틀러가 노르웨이에 침략해 노르웨이 왕가는 히틀러와 맞서서 싸웠고 영국에 망명을 가게 되며 한국이 상해에 임시 정부를 만들었던 것처럼 노르웨이는 망명 정부를 영국에 만들기도 했습니다.

노르웨이는 왕세자가 취임할 때 대관식을 굉장히 작은 규모로 한다고 합니다. 또한 왕족을 귀족 학교로 보내는 게 아니라 일반 국립학교를 보내서 일반 평민들과 똑같이 지내게 합니다.

노르웨이는 시의원도 자기 직업이 따로 있습니다. 의원직이 전직이 아니라 겸직입니다. 또한 올림픽 국가대표도 우리처럼 태릉선수촌서 운동만 하는 게 아니라 각자 직업이 따로 있다고 합니다. 그냥 운동을 잘하는 사람을 모아 대표선수를 한다고도 합니다.

오슬로는 1048년 하랄 왕조 시대의 왕이었던 하랄 3세 왕이 도시를 건설했습니다. 3천 명 정도 사는 규모의 도시를 건설하고 자기들이 믿는 신의 이름 오스와 구름이 많은 지역의 특징을 따서 오슬로로 정했습니다.

신들의 정원이라는 뜻이 있습니다.

도시가 쭉 번성하다가 1624년도에 대화재가 일어나 3일 동안 멈추지 않고 도시가 전소 되었다고 합니다. 이후 도시를 다시 건설하고 도시 이름을 새롭게 붙이는데 그때 건설했던 왕이 덴마크의 왕이었습니다.

노르웨이가 덴마크의 식민지로 덴마크 왕이 노르웨이 왕까지 겸하고 있었는데 그 덴마크의 왕이었던 크리스티안 4세가 도시를 건설하고 자기의 이름을 붙였다고 합니다.

술과 여자와 전쟁을 즐겼던 왕 크리스티안 4세는 오슬로라는 이름을 버리고 자기의 이름을 따서 크리스티아니아라고 도시명을 개명합니다.

이후 1624년서부터 1925년까지 크리스티아니아로 불렸습니다.

덴마크와 스웨덴의 식민지가 끝나고 옛 이름을 되
찾아 크리스티아니아에서 1925년 오슬로로 개명해
서 지금까지 내려오고 있습니다.

노르웨이 최초의 수도는 북부에 위치한 트론헤임이
었으며 베르겐이 노르웨이의 두 번째 수도였습니다.
오슬로는 세 번째 수도로써 오늘에 이르고 있습니다.

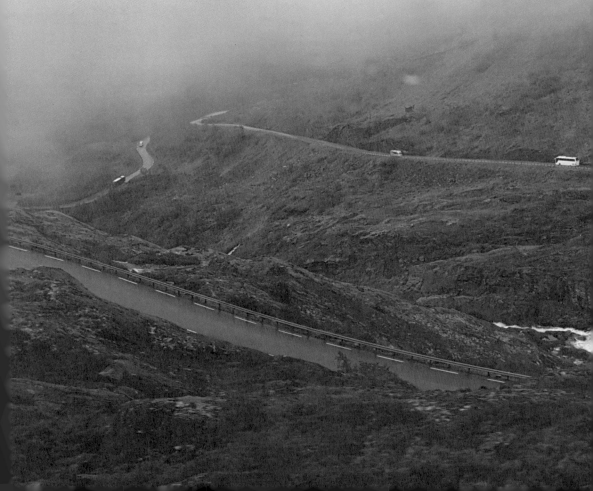

Samsung SM-G930K 1/120s F1.7

전체 면적이 454제곱 킬로미터 내에
2015년 4월 기준으로 66만 명의
시민이 살고 있으며 노르웨이 반경
45킬로미터 내에 158만 명이 살고 있습니다.

노르웨이 전체 인구 521만 명 중에
오슬로와 수도권 지역 내에 158만 명이
살고 있어 인구 밀도가 1제곱 킬로미터에
1,460명이 됩니다.

어디를 가나 사람들이 모입니다.
그러나 반경 45km 수도권을 벗어나면
사람들을 만나보기가 어렵습니다. **"**

노르웨이 기행중 오랜만에 하늘이 맑고 햇빛이 나옵니다. 1952년 동계올림픽이 열렸던 스키점프대가 있는 홀멘콜렌 (Holmenkollen) 레스토랑에서 우리 일행은 점심을 들면서 바다와 내륙 오슬로 시가지의 신비로운 모습에 넋을 잃었습니다.

바이킹의 나라!

AD 800-1050년 사이의 바이킹 시대!

" 스웨덴과 덴마크 그리고 노르웨이를
바이킹의 나라로 부릅니다.
바이킹이란 뜻은 정확하지는 않지만
만[연안]에서 사는 사람들이라는
뜻이라고 합니다.

만[연안]이 있으니까 바닷가를
말하는 것일 것입니다.
바닷가와 피오르 내륙까지 깊숙이 들어온
바다 그곳에서 바이킹들은 생활했는데
생존을 위해서 세 가지를 했습니다.

첫째, 식량과 돈 되는 것을 약탈하러 다녔고
두 번째는 영토를 확장하러 다녔습니다.
세 번째는 무역을 했다고 전해지고 있습니다.
이 세 가지 역할을 다 하던 사람들이
바이킹족입니다. "

위의 세 **가지**를 실천하기 위한 능력의 결정체가 이동수단
인 배의 발전입니다. 노르웨이는 전 국토 83% 산과 12%의
물로 특히 해안선이 육지 기준 2만km에 이르게 됩니다.

지구 둘레가 4만km인데 2만km이니 그 길이를 짐작할
수 있습니다. 리아스식 해안보다 더 복잡한 피오르 해안을
가지고 있습니다.

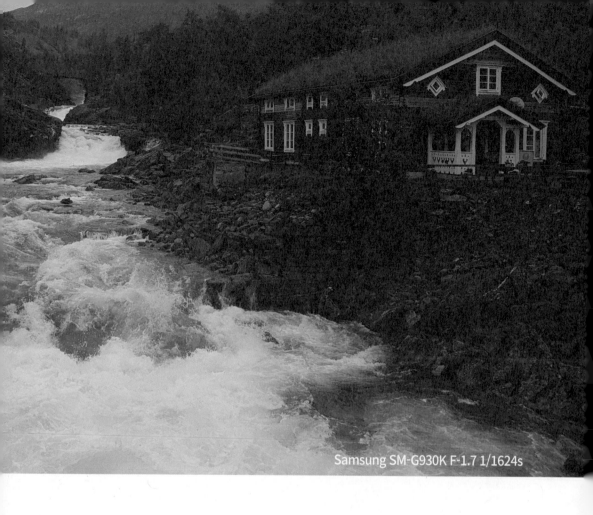

Samsung SM-G930K F-1.7 1/1624s

만[연안]에서 생활하기 위해서 이동수단인 배를 만들어서 서로 교통수단으로 이동했습니다. 그러다보니 배 건조 능력이 탁월했고 항해술도 뛰어났습니다.

그러나 이동수단 외에 전투 능력도 필요했습니다. 서유럽 신들의 아버지를 제우스라고 한다면 북유럽 신들의 아버지는 오딘[Odin]으로 북유럽에서는 오딘신의 힘을 숭상했습니다.

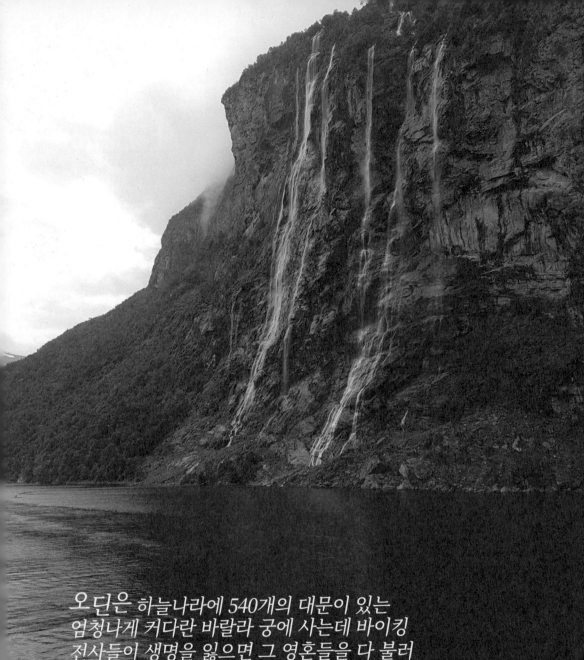

오딘은 하늘나라에 540개의 대문이 있는
엄청나게 커다란 바랄라 궁에 사는데 바이킹
전사들이 생명을 잃으면 그 영혼들을 다 불러
매일 밤 연회를 베풀어준다는 전설이 있습니다.

Samsung SM-G930K 1/1252s F1.7

오딘은 생명을 잃은 바이킹 전사들의
영혼을 불러서 매일 밤 훈련을 시킨다고 합니다.
그리고 또 연회를 베풀어주고 마지막
결전의 날을 기다리게 됩니다.

보통 지휘관이 공격 명령을 내리면 와!
하고 함성을 지르곤 하는데 바이킹은
오딘을 외칩니다. 자기 신의 이름을 부르며
공격을 한다고 합니다.

그래서 바이킹들이 전투중 사망하면 오딘이
다 불러준다고 합니다. 전투력이 엄청나게
강하며 오죽하면 바이킹시대에 태어나서
천수를 누리고 죽으면 지옥 간다고 하는 말도
있었다고 합니다.

바이킹들은 전투에 참여해서 장렬히 전사해야
천국에 간다고 믿고 있어서 전투력이 강하며
거기에 조직력까지 겸비합니다.

그 조직력의 힘이 바이킹의 법 때문인데

첫 번째 법이 과감하고 용감해라.

두 번째 법이 사전에 모든 것에 대해서 준비해라.

세 번째 법은 유능한 상인이 돼라.

네 번째 법이 캠프의 질서를 유지해라.

그 규율에 따라서 일사불란하게 조직이 움직이게 됩니다.

식량을 약탈하러 다니는 이유로는 이 나라의 기후와 밀접한 관계가 있습니다. 북유럽 연안의 평균 기온이 4도씨, 내륙은 7도씨 추울 때는 영하 30도까지 떨어지며 여름철의 평균 기온은 17도씨입니다. 더울 때는 32도까지 올라갈 때가 있는데 불과 며칠 안 된다고 합니다.

대부분 10도씨 미만이 되는데 평균이 17도로 곡물이 안 됩니다. 그리고 다 돌투성이 땅입니다. 그래서 기후가 취약하고 땅은 넓지만 농사지을 수 있는 비옥한 땅이 없어서 고랭지 곡물, 채소 밖에는 오늘날도 재배되지 않습니다.

바이킹시대부터 지금까지 곡물이 부족해서 수입에 의존하고 있습니다.

위도로 따지면 소수점을 생략하고 반올림하면 최남단 만달이라는 지역이 위도 58도 최북단 시르케네스가 71도, 그래서 58도에서 71도 사이에 있고 경도로 따지면 4도에서 31도 사이에 있습니다. 그래서 여름에는 백야가 있고 겨울에는 흑야가 있습니다.

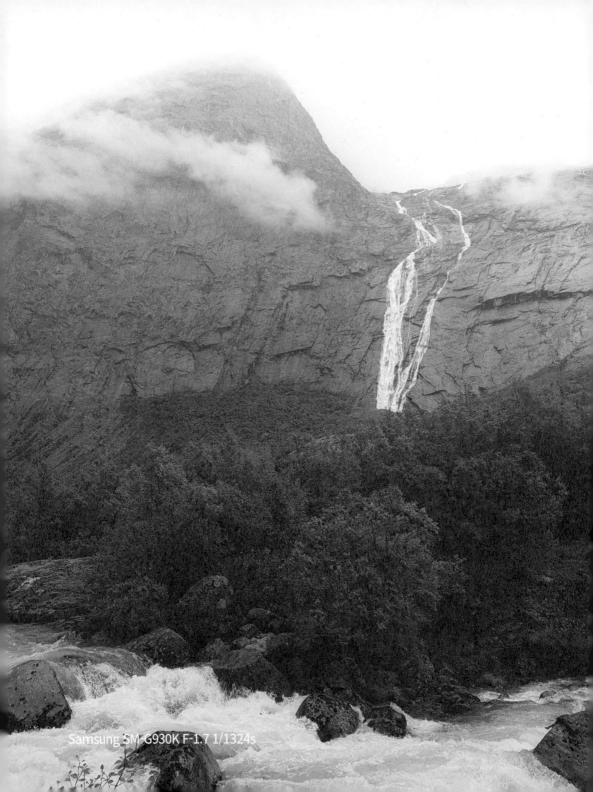

"신들의 정원!

신들의 정원으로 불릴 만큼 요툰헤이멘
국립공원으로 가는 길은 경이롭고 아름다웠습니다.
해발 1,000미터에서 1,100미터 사이를 지났습니다.
이렇게 1,000미터 이상이 되면 황량한 풍경을
만나게 되는데 이런 곳을 툰트라 지대라고 합니다.

큰 나무가 자라지 않은 조그만 관목 그리고 돌과
얼음과 풀이 있는 툰트라 지대를 따라 우리는
만년설을 만나기 위해 그로텔리지로 올라갑니다.

게이랑에르 피오르를 볼 수 있고 그림 같은
예쁜 집들이 펼쳐져 있는 게이랑에르 피요르드
마을은 신들의 정원이라 불리기에 의심의 여지가
없었습니다. "

게이랑에르 피오르, 하당에르 피오르와 함께 노르웨이의 3대 피오르 중에 한 곳인 송네 피오르는 노르웨이 피오르 중에 가장 아름답다고 합니다.

유네스코 자연유산에 등록된 피오르를 필자는 유람선을 타고 건넜습니다. 두 시간 정도의 짧은 항해였지만 절벽을 이룬 산에서 폭포들이 셀 수없이 길다란 물줄기를 내뿜고 있었습니다.

빙하가 있으면 반드시 피오르가 형성됩니다. 서로 뗄레야 뗄 수 없는 그런 관계입니다. 빙하가 피오르를 만들었고 피오르는 빙하에 의해서 형성이 됐기 때문입니다.

운이 좋으면 고등어 떼가 들어오고 그 고등어를 잡아먹기 위해서 같이 따라 들어오는 물개떼 모습도 볼 수 있는 그런 곳이라고 합니다.

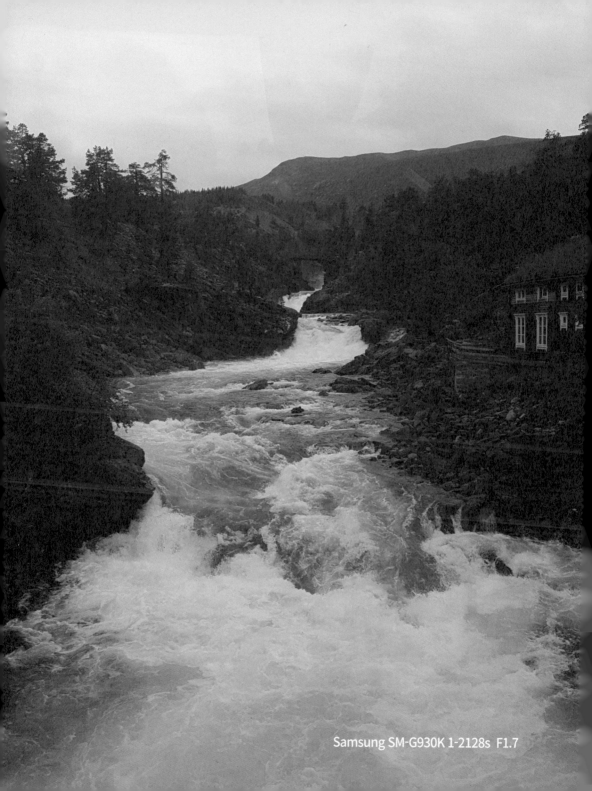

Samsung SM-G930K 1-2128s F1.7

빙하입니다!

요스테달 빙하 국립공원 전체면적이
487제곱킬로미터 그리고 북동쪽에서
남서쪽으로 80킬로미터의 높이로
낮은 곳은 60미터 높은 곳은
600미터 얼음산이 있는 그 지대가
요스테달 빙하 국립공원입니다.

그 빙하지대의 한 자락인
크리스털 빙하 국립공원지대를 따라
빙하의 모습을 만났습니다.

Samsung SM-G930K 1-2128s F1.7

크리스탈 빙하에서 녹아내린 형용할 수 없이 맑고 깨끗한 물빛에 넋을 빼앗긴 채 내륙의 106km까지 들어온 바다 노르피오르도 만나게 됩니다. 그 자락은 또 얼마나 아름다운지 모릅니다. 그림같은 그런 풍경을 감상하면서 갈 수 있는 그런 곳입니다.

얼음이 형성되는 기간을 빙하기, 얼음이 녹는 걸 해빙기라 합니다. 빙하는 눈에서부터 출발합니다. 가령 겨우내 눈이 3미터가 온 후 여름이 지나서 다시 겨울이 올 때까지 한 2미터가 녹아내리고 1미터가 남아있습니다. 100년 1,000년 만년이 지나면서 그게 쌓이게 되는 것을 빙하라고 합니다.

빙하가 1,000미터에서 3,000미터 얼음 상이 되면 하부에 엄청난 압력이 가해지게 되는데 녹아내리고 얼고를 반복하면서 떨어져 내리고 파이면서 U자의 계곡을 만들어 내게 됩니다 이 U자의 계곡을 피오르라고 부르는데 빙하의 압력으로 해수면보다 더 깊게 파이고 바닷물이 들어오게 됩니다. 그래서 2천미터 이상 되는 산 밑의 계곡까지 바닷물이 밀려 들어오는게 피오르입니다.

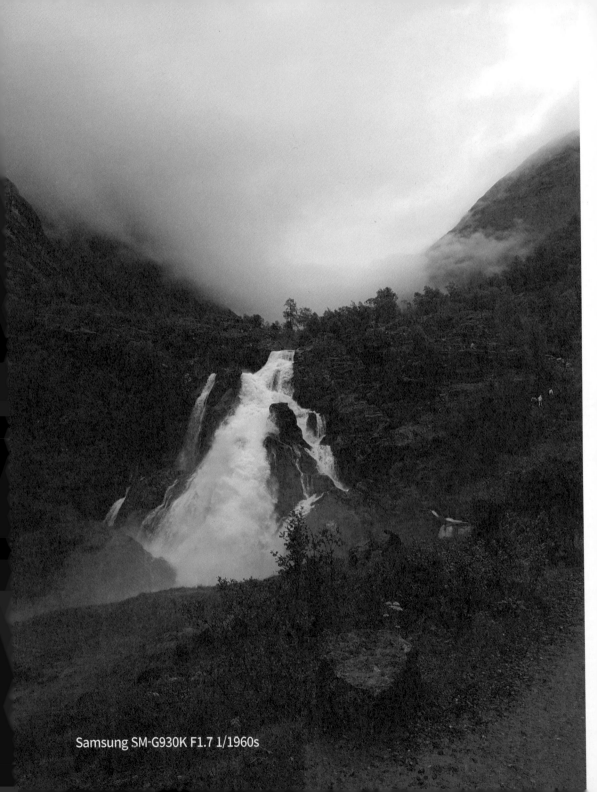
Samsung SM-G930K F1.7 1/1960s

"강은 물이 만들어서, 물에 의해서 형성이
되지만, 피오르는 빙하, 얼음에 의해서
형성이 됩니다.

비가 오지 않아도 끊이지 않고 흘러내리는
폭포수 아래는 목가적인 산촌의 풍경
그리고 만년설과 빙하와 어울려 피어있는
들꽃과 야생화를 보면서 스위스와
오스트리아 같은 아름다운 풍경도
느낄 수 있는 신들의 정원."

북유럽 -3편
노르웨이[Norway]문화와
스테브교회(Stave Crurch)

노르웨이
Norway

베르겐
오슬로

북유럽-3편
노르웨이[Norway]문화와
스테브교회(Stave Church)

———

단 한 개의 못을 사용하지 않고 100% 나무만으로 레고
블록을 끼워 맞추듯이 끼우고 이은 노르웨이[Norway]
의 목조건축물인 스테브교회(Stave Church)는 800년
에서 많게는 1,000년의 고고한 세월과 함께하며 바이
킹문화와 유럽 전통의 건축양식 그리고 교회 양식의
복잡한 혼합으로 이루어진 건축물로 오늘날도 주말예
배와 노르웨이 사람들의 생로병사[生老病死]를 함께하
며 생활 속에서의 관계를 이어가고 있습니다.

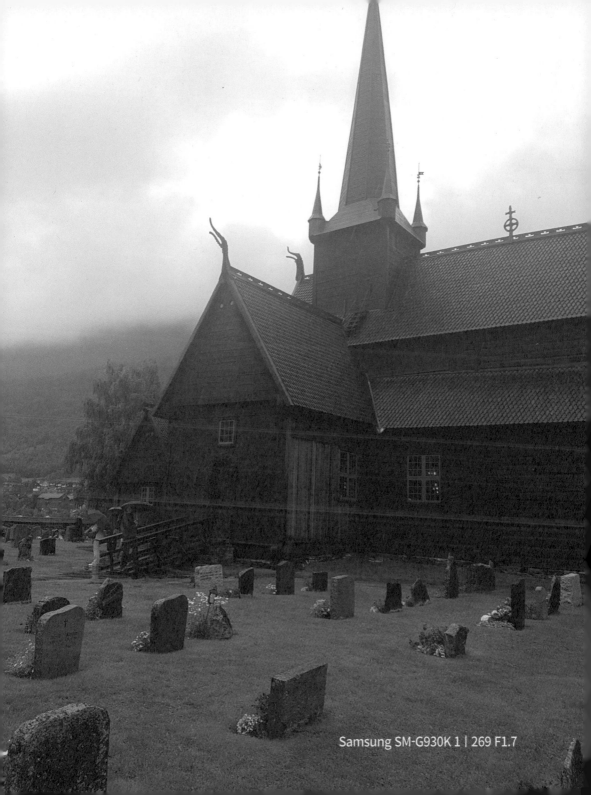

Samsung SM-G930K 1 | 269 F1.7

유아세례와 성년식 결혼식과 장례식을 살펴
보면 교회가 얼마큼 그들의 생활과 밀접하
게 녹아들어 있는지 알 수 있습니다.

노르웨이에는 바이킹 문화와 가톨릭 문
화가 접목되어 노르웨이에만 있는 독특한
건축양식의 목조교회가 현존하고 있습니다.

노르웨이 중세기의 이 교회는 스테브교회(Stave Church), 스타브키르케(stavkirke)라고 불리는 목조건축물로 12세기부터 1349년 흑사병 시기에 이르기까지 수천 개가 노르웨이 남쪽에 건설되었으나 거의 소실되어 없어지고 현재는 노르웨이 전역에 29개가 존재한다고 합니다.

우리 일행은 오슬로에서 '베이토스토렌'으로 향하는 길목의 롬이란 마을에서 스테브교회(Stave Church)를 만날 수 있었습니다.

100% 나무를 주재료로 한 개의 못도 사용하지 않고 나무를 레고 블록을 끼워 맞추듯이 끼우고 이은 목조교회는 800년에서 1,000년의 고고한 세월 속에 남아있는 신비로운 문화를 경험할 수 있었습니다.

스테브교회(Stave Church)의 특징은 마치 탑처럼 형성되어 있고 맨 꼭대기에는 가톨릭 양식의 십자가가 달려있습니다. 그리고 처마 끝에는 용머리가 달려있습니다. 바이킹들이 숭상했었던 용머리를 교회의 처마에 달아둔 것은 노르웨이의 바이킹문화와 함께했던 것으로 해석해 볼 수 있을 것입니다.

교회의 지붕은 마치 용의 비늘처럼 생겼습니다. 자작나무를 하나하나 깎아서 만들어져 있습니다. 그리고 특이점으로 둥근 형태를 곳곳에서 사용하였습니다. 마치 용의 몸통처럼 둥글게 기둥도 만들었습니다.

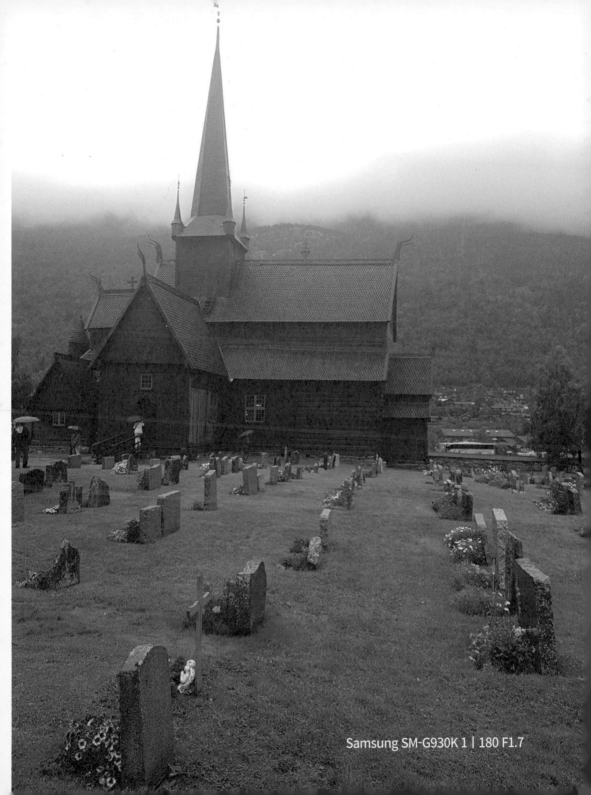

Samsung SM-G930K 1 | 180 F1.7

이러한 건축양식은 오랜 시간 노르웨이의 바이킹
문화와 교회가 접목되어 나타난 건축문화라고 전해지
고 있습니다.

또 어떤 곳은 유럽국가의 가톨릭 성당의 특징으로 닭
을 매달아 놓게 되는데 스테브교회(Stave Church)에
도 닭을 매달아 두고 있어 스테브교회는 노르웨이 바
이킹문화와 유럽 전통의 복잡한 혼합으로 이루어진
건축물로 설명할 수 있습니다.

노르웨이에서는 스테브교회 같은 이런 곳은 예배도 보지만 태어나서도 죽을 때까지 계속 관계를 맺어온다고 합니다.

아이가 태어나면 한국의 100일 잔치처럼 태어난지 100일에 유아세례를 합니다. 가톨릭하고 80%가 닮아 거의 같다고 보는 해석이 지배적입니다. 다른 것으로는 십자가에 예수님상이 없다는 것입니다. 그리고 성모마리아를 믿지 않아 성모마리아상이 없습니다. 그리고 성수도 사용하지 않지만 예배드리는 형식이라든지 모든 게 매우 동일하다고 합니다.

유아세례를 주는데도 대부 대모를 세웁니다. 그리고 아이가 자라 16살이 되면 성인식을 치릅니다. 법적으로 만 18세인데 종교적으로는 16세라고 합니다. 노르웨이의 사람들은 성인식을 결혼식 다음으로 성대하게 치르는 전통을 오늘날까지도 이어오고 있습니다.

중학교 고등학교 때는 의무적으로 종교에 봉사한다고 합니다. 그래서 중학교 3년 과정 중에 1년 동안 교회에 나가 봉사를 합니다. 가톨릭의 봉사와 같이 흰 가운을 입고 가톨릭의 복자와 같은 봉사를 해야 합니다.

1년 동안의 봉사를 하고 나면 졸업할 때 성인식을 치러주게 됩니다. 그 무렵이면 성인식을 치를 사람들이 넘쳐나 토요일 일요일 오전 오후로 나누어 진행하는데 한 사람씩 쭉 제단 앞으로 나와서 10명 많게는 20명씩 한꺼번에 행사를 진행한다고 합니다.

우리나라의 설날과 추석과 같은 노르웨이 사람들의 명절은 크리스마스 예수 탄생일과 예수 부활일입니다. 달력에 빨간 표시가 있어 공식적으로 3일씩 쉬게 되는데 보통의 노르웨이 사람들은 휴가를 내서 앞뒤로 일주일씩 쉬는게 일상적이라고 합니다.

우리의 명절처럼 부모님께서 계신 친가와 외가쪽으로도 찾아가서 지내는데 그 무렵이 되면 이동이 많게 됩니다. 국외에 사시는 부모들은 자식들을 보러온다고 하니 우리와 닮은 점도 많습니다.

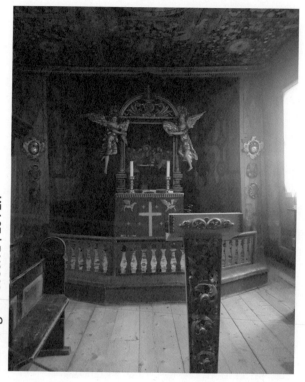

Samsung SM-G930K 1 | 10 F1.7

노르웨이의 국경일은 예수승천일
과 성령강림일인데 성령강림일 때에
는 이틀을 쉬게 됩니다.

종교의 절기가 이 나라의 국경일로 되
어 있을 정도이니 종교와 뗄레야 뗄
수 없는 그런 관계로 일상생활 속에
아주 밀접하게 파고들어 있습니다.

그러나 특이하게도 노르웨이 사람들은 전체인구의 76%가 교회에 등록되어 있는데 출석률은 3%로 교회는 잘 나가지 않는다고 합니다. 교회는 그들의 삶 속에 녹아 있다는 것입니다. 자기는 교회는 안 가지만 믿는다고 합니다. 크리스마스, 부활절, 유아세례, 성인식을 치를 때 결혼식, 장례식 때만 나온다고 합니다.

들리는 이야기로 노르웨이의 종교지도자들이 출석률을 높이려고 예배 형식도 바꿔보고 해석도 다르게 해보고 또 찬송가도 신세대에게 맞게 작곡도 하고 배포도 하고 여러 가지 방법을 동원해 봤지만, 출석률에는 별반 변화가 없었다고 합니다.

노르웨이 사람들은 그런 상황에서도 교회는 그래도 믿는다고 얘기합니다. 그만큼 삶과 생활 속에 녹아있다는 것으로 해석할 수밖에 없을 것 같습니다.

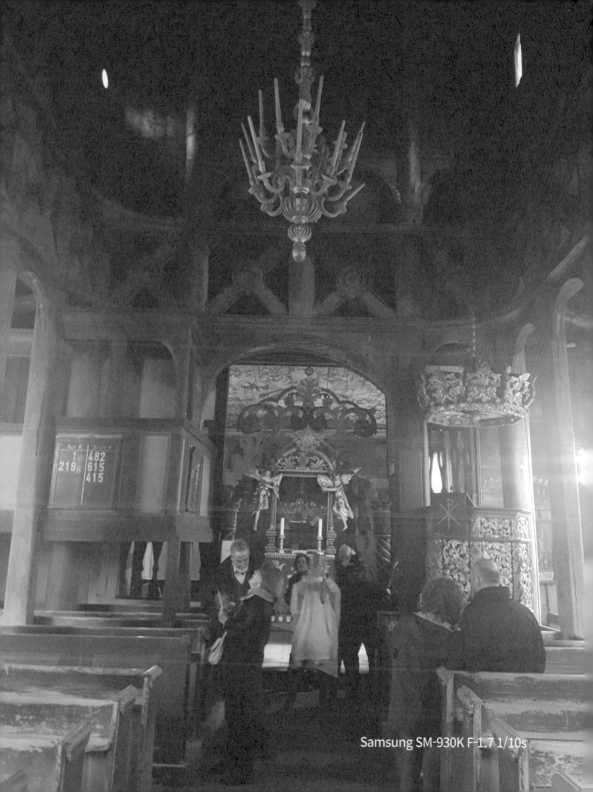

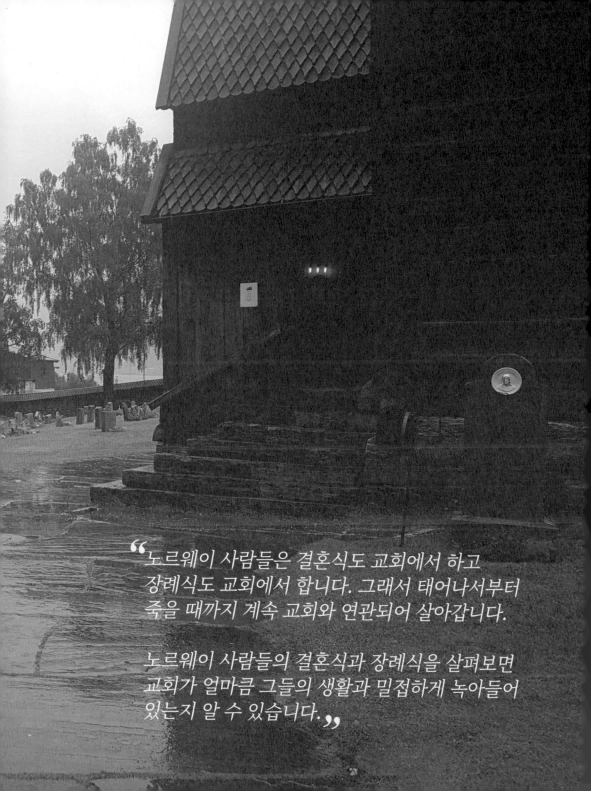

"노르웨이 사람들은 결혼식도 교회에서 하고
장례식도 교회에서 합니다. 그래서 태어나서부터
죽을 때까지 계속 교회와 연관되어 살아갑니다.

노르웨이 사람들의 결혼식과 장례식을 살펴보면
교회가 얼마큼 그들의 생활과 밀접하게 녹아들어
있는지 알 수 있습니다."

노르웨이에는 예식장이 없습니다. 예식장이 바로 교회라고 합니다. 노르웨이 국민의 95%는 교회에서 하는데 가장 큰 이유가 무료이기 때문이라고도 합니다. 남은 5%의 사람들은 왕궁 또는 지방자치가 보유하고 있는 홀 같은 곳을 임대하여 하는데 비용이 많이 들어간다고 합니다.

노르웨이 사람들의 대부분이 다 교회에서 결혼식을 한다고 생각하는게 좋을 듯 합니다. 특이점으로 결혼축의금이 없습니다. 노르웨이에서는 주지도 않고 받지도 않는다고 합니다.

노르웨이의 전통복장을 입고 참석하는 축하객들도 많지 않아 평균적으로 70명 안팎에 미치는 검소한 결혼을 하게 되는데 이러한 문화는 결혼식에 들어가는 모든 비용을 신랑 신부가 부담하는데 있다고 합니다. 축의금이 없이 신랑 신부가 다 모든 비용을 지출하게 되므로 아무리 친하더라도 초대 안 하면 안 가는 게 문화입니다.

신랑 신부는 자기의 경제적인 여력을 보고 인원수를 정합니다. 지출이 많으므로 작은 인원을 초대할 수밖에 없다고 합니다. 직계가족과 친척들 그리고 학교 친구와 직장동료 중에서 몇 명만 초대한다고 합니다. 양쪽 다 합해봐야 70명입니다.

"노르웨이 사람들은 매우 합리적이고 자립심이 강합니다. 노르웨이는 18세가 되면 다 분가하며 부모님으로부터 경제적인 지원을 받지 않습니다. 경제적으로 완전히 독립합니다.

노르웨이 부모들은 자식들을 도와주지 않기로 유명합니다. 죽을 때까지 절대 안 준다고 합니다. 자식들 결혼할 때 주택마련 자금을 보태주거나 집을 사주거나 하는 것은 상상할 수 없는 일입니다. 부모가 죽고 나서야 유산으로 물려받는다고 합니다. "

그래서 모든 비용을 자기가 내야 하니까 최소화하여 결혼식을 할 수밖에 없다고 합니다. 다음 기회에 노르웨이의 결혼문화에 대하여 상세하게 소개하도록 하겠습니다.

결혼식과 파티가 끝나면 하루 이틀 쉬었다 대부분 한 달이상의 신혼여행을 떠납니다.

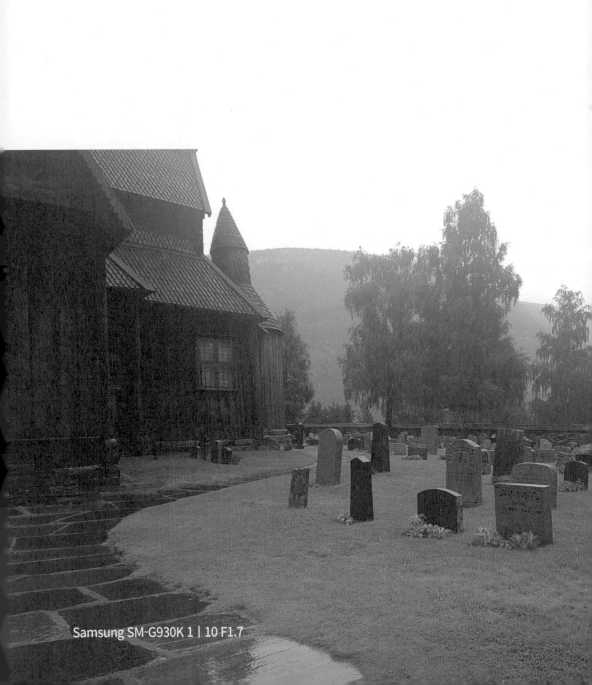
Samsung SM-G930K 1 | 10 F1.7

노르웨이의 모든 근로자들은 휴가가 1년에 5주라
고 합니다. 그것을 다음에 넘겨서 쓸 수도 있고 반만
남겨서 쓸 수도 있고 또 5주는 남겨서 다음에 10주를
쓸 수도 있고 또 그 다음 것을 미리 앞당겨 쓸 수도 있
으니 그걸 모아서 한 달 이상을 만들게 된다고 합니다.

신혼여행은 자국보다는 오히려 비용이 저렴하게 드는 스페인, 태국, 동남아 쪽으로 많이 가는 게 노르웨이의 결혼문화입니다.

우리하고는 많이 달라 보입니다.
장례식 문화는 더욱 그렇습니다.

장례문화는 먼저 며칠 장을 하느냐로 시작됩니다. 우리는 보편적으로 삼일장을 하는데 노르웨이는 며칠 장이라는 그런 개념과 원칙이 없다고 합니다. 마음내키는 대로 하게 되는데 여름에는 최소 2주 이상이며 겨울에는 한 달 이상 하게 됩니다.

물론 장례식도 성인식이나 결혼식과 마찬가지로 교회에서 합니다. 우리나라는 병원의 장례식장 등에서 하는데, 노르웨이는 병원에 그런 시설이 전혀 없다고 합니다. 장례식장 대신에 장의사 제도가 있고 장의사의 시스템이 잘 되어 있다고 합니다. 시신은 장의사가 모시고 가서 시내의 냉동실에 보관하게 되고 장례식장은 교회에서 한다고 합니다.

물론 결혼식과 마찬가지로 조의금 문화가 없습니다. 바이킹 시대부터 지금까지 노르웨이는 남자문화로 오늘에 이르러왔고 모든 것을 남자가 한다고 합니다. 장례식도 마찬가지입니다. 그들은 장남과 장자문화입니다.

여기서부터 노르웨이의 장례식에 왜 많은 시간이 소요되는지가 시작됩니다.

첫 번째 이유로,

장남이 먼 곳에 출타 중이거나 연락이 안되면 장례식 날짜를 못 잡는다고 합니다.

두 번째 이유로,

노르웨이는 초대문화로 몇 사람을 초대할 것인가를 고민하고 그 인원수가 확정되면 부고장을 보내게 되는데 전화나 E-mail로 보내지 않고 우편으로 보내는 데 시간이 많이 소요된다고 합니다. 또 참석 여부 확인하는 데 며칠이 소요되므로 쉽게 일주일이 지나가버린다고 합니다.

세 번째 이유로,

교회에서 장례식 예배를 보는 날짜와 시간을 잡아야 합니다. 노르웨이는 주일만 예배를 보며 평일에는 없다고 합니다. 예배는 딱 주일 그날만 보는데 그것도 11시에서 12시 10분으로 딱 1번만 예배를 봅니다.

유아세례와 성인식도 있으며 결혼식과 장례식을 해야하기 때문입니다.

겨울에는 눈이 많이 내리는 특성상 날씨 풀리는 날까지를 고려하다 보면 장례식이 한 달 이상이 된다는 이유에 고개가 끄덕여지게 됩니다.

필자는 유럽 전역의 많은 교회와 성당들은 보았지만, 북유럽의 건축 기행중에 만났던

스테브교회(Stave Church)의 풍경과 노르웨이 사람들의 교회 문화가 오래도록 가슴에 남아있습니다.

태어나서 삶과 함께하고 죽음을 맞이하는 그리고 후손들이 대대손손 선조의 손때 묻은 교회에서 예배보는 깊고 또 깊은 그런 교회 문화를 생각하며 얼마 후면 건축공사를 마치고 들어가게 될 성당을 떠올려 봅니다.

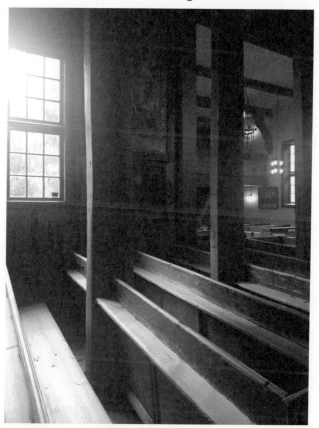

Samsung SM-G930K 1 | 25 F1.7

투우의 발상지
스페인-론다[Ronda]

스페인
Madrid

마드리드

론다

투우의 발상지
스페인-론다[Ronda]

에스파냐 안달루시아 말라가주에 속해 있는 론다!

높이 750m의 높은 산으로 이루어진 거친 산악지대에
자리하고 있는 요새화된 도시!
과다레빈 강을 따라 형성된 120m 높이의 협곡을
가로지르는 누에보 다리(Puente Nuevo)!

소설가 헤밍웨이의 '누구를 위하여 종은 울리
나'의 배경이 되기도 한 곳이며 시인 릴케는
스페인에서 론다만큼 놀라운 도시는 없다며
꿈의 도시라고 예찬한다!

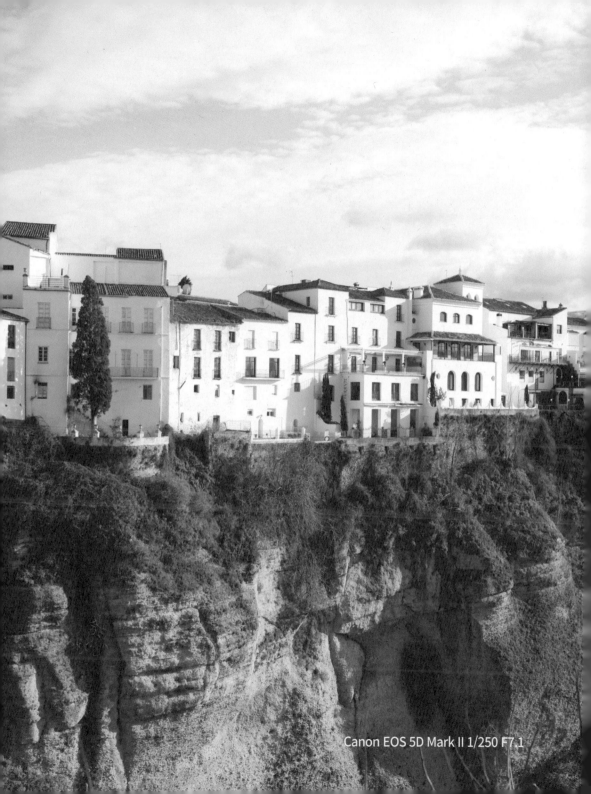

Canon EOS 5D Mark II 1/250 F7.1

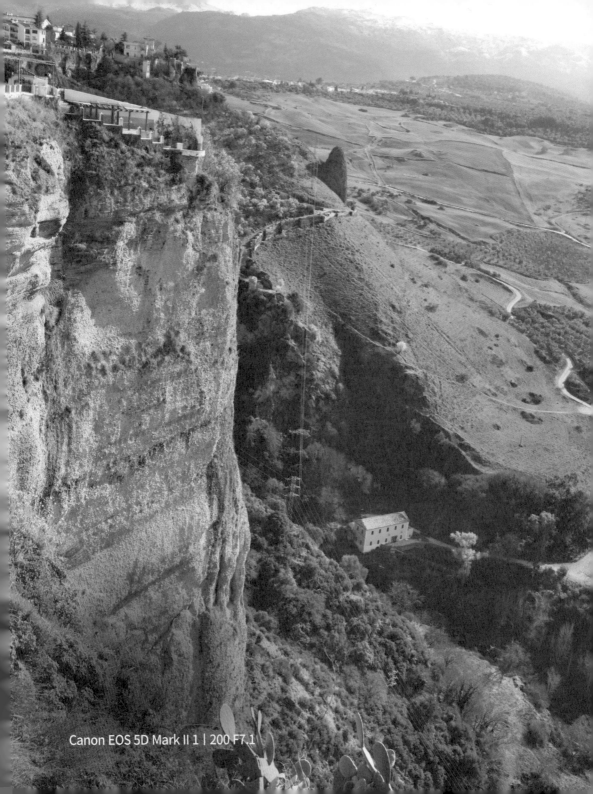
Canon EOS 5D Mark II 1 | 200 F7.1

론다는 투우의 발상지로 1785년에
건설한 에스파냐에서
가장 오래된 투우장 중 하나인 론다 투우장
(Plaza de Toros de Ronda)에서는 지금도
매년 9월 최고의 투우 축제 코리다 고예스카
(Corrida Goyesca)가 열립니다!

에스파냐 안달루시아 자치지역 말라가주에
속해 있는 론다는 주도 말라가에서 북서쪽으로
약 120km 떨어져 있으며 면적 약 480.6 ㎢에
2018년 기준 약 47,000명이 살고 있는 높이
750m의 높은 산으로 이루어진 거친
산악지대에 자리하고 있는 작은 도시입니다.

투우의 발상지 론다[Ronda]는 절벽에 세워진 작은 도시지만, 세비야와 톨레도 그라나다의 알함브라 궁전 안달루시아의 농작물 산업의 부흥에 이르기까지 스페인의 역사 속에서 중요한 역할을 해왔습니다.

훗날 소개할 예정인 스페인 광장으로 영화 스타워즈 에피소드2 클론의 습격의 배경이 되어 알려지기도 했던 1929년에 열린 에스파냐·아메리카 박람회장으로 건축가 아니발 곤살레스(Aníbal González)가 만든 반달 모양의 광장으로 강이 흐르고 광장 쪽 건물 벽면에는 에스파냐 각지의 역사적 사건들이 타일 모자이크로 묘사되어 있는 세비야 에스파냐 광장[Plaza de España, Seville] 그리고 로마 시절부터 톨레툼이란 이름으로 서고트 왕국의 수도였던 유서 깊은 도시였으며 천혜의 자연 요새로 인해 이베리아 중부 고원 메세타의 최고 핵심 전략 거점이었던 중세의 고도 톨레도 그라나다와 그라나다의 알함브라 궁전을 통해 이슬람 문화와 스페인의 가톨릭의 문화와 역사를 이해할 수 있을 것입니다.

스페인광장으로 불리는 쁠라사 데 에스파냐(Plaza de Espana) 광장이 있는 1929년 건축된 제일 화려하고 아름다운 스페인 광장이 있는 세비야를 돌아본 후 우리 일행은 버스로 약 2시간을 달려 론다에 도착하게 됩니다.

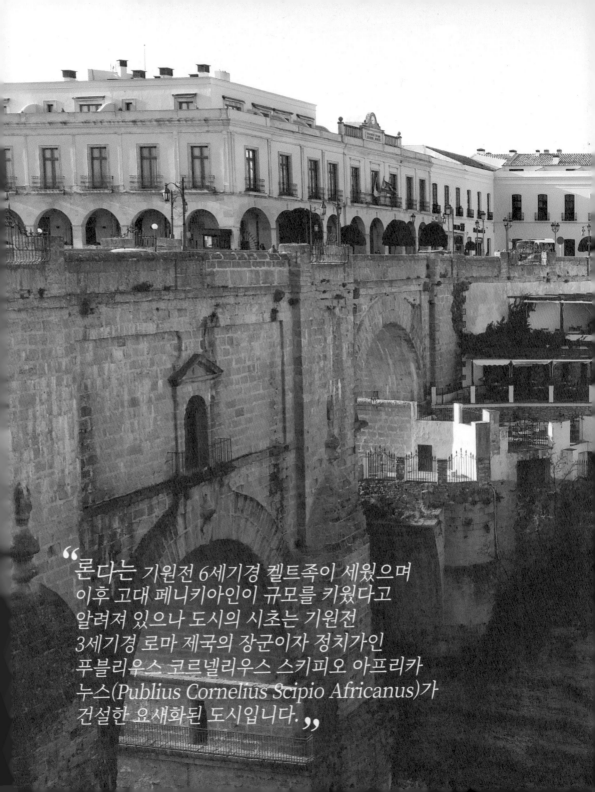

"론다는 기원전 6세기경 켈트족이 세웠으며 이후 고대 페니키아인이 규모를 키웠다고 알려져 있으나 도시의 시초는 기원전 3세기경 로마 제국의 장군이자 정치가인 푸블리우스 코르넬리우스 스키피오 아프리카누스(Publius Cornelius Scipio Africanus)가 건설한 요새화된 도시입니다."

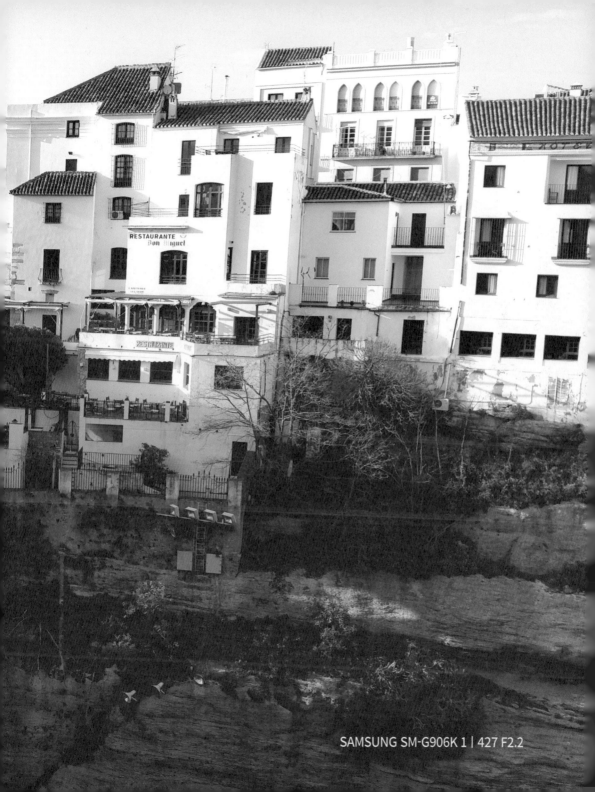

SAMSUNG SM-G906K 1 | 427 F2.2

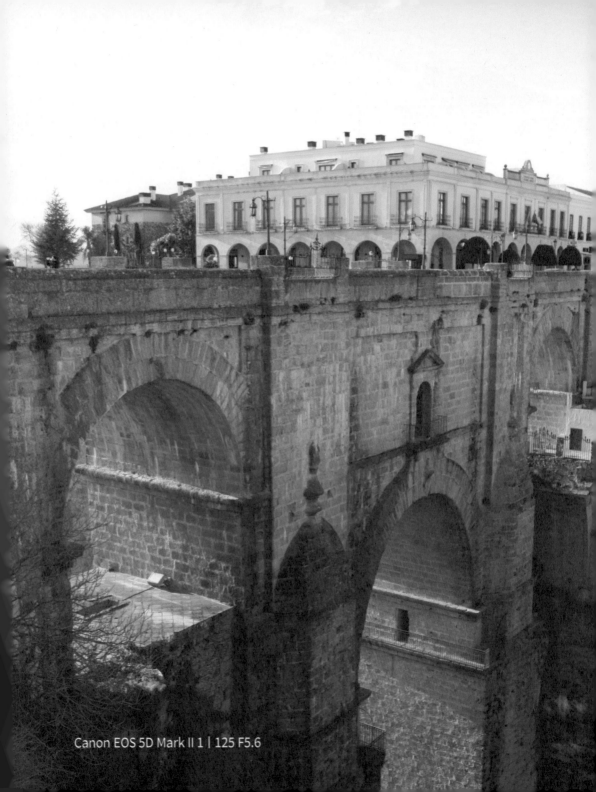

이 작은 도시는 **투우의 발상지**로 세계에 알려져 있습니다. 기록에 의하면 1785년에 건설한 에스파냐에서 가장 오래된 투우장 중 하나인 론다 투우장(Plaza de Toros de Ronda)에서는 지금도 투우 경기가 열리고 있습니다.

특히 론다의 누에보 다리(Puente Nuevo)는 유명한 관광자원이 되고 있습니다.

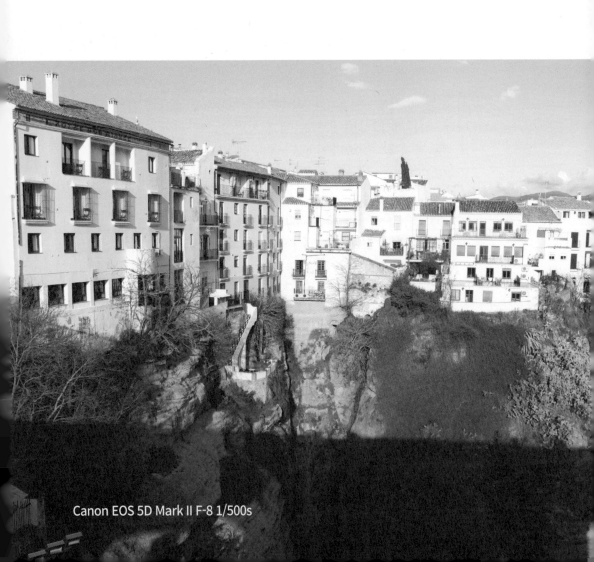
Canon EOS 5D Mark II F-8 1/500s

18세기에 카를로스 3세 왕이 만든 누에보 다리는 스페인 남부의 론다의 구시가지(La Ciudad)와 신시가지(Mercadillo)를 이은 세 개의 다리 중에 마지막에 만들어졌으며 과다레빈 강을 따라 형성된 120m 높이의 협곡을 가로지르고 있습니다.

1735년 펠리페 V에 의해 처음 제안되어 8개월만에 35m 높이의 아치형 다리로 만들어졌으나 무너져서 50여 명의 사상자를 내기도 했으며, 1751년에 새로이 착공이 이루어져 1793년 다리 완공까지 42년의 기간이 소요되었다고 합니다. 건축가는 José Martin de Aldehuela이고, 책임자는 Juan Antonio Díaz Machuca로 기록되어 있습니다.

건축 당시 타호 협곡(El Ta jo Gorge)이라고 불리는 곳에서 돌을 가져와 축조하였는데 거대한 돌들을 들어올리기 위해서 획기적인 기계들을 고안하기도 했다고 합니다. 다리의 높이는 98m에 이르며 다리 중앙의 아치 모양 위에 위치한 실내는 과거 감옥과 고문 장소로 사용하기도 했으며 후에는 바[Bar]로도 사용되었다고 합니다.

론다가 높은 곳에 세워진 이유로는 옛날에 전쟁이 많았는데 방어하기가 좋았다고 합니다. 론다뿐만 아니라 안달루시아주에는 높은 곳에 세워진 도시들이 많지만, 론다가 유명한 이유에는 누에보 다리와 미국 소설가 헤밍웨이와 독일 시인 릴케가 사랑한 도시로도 유명합니다.

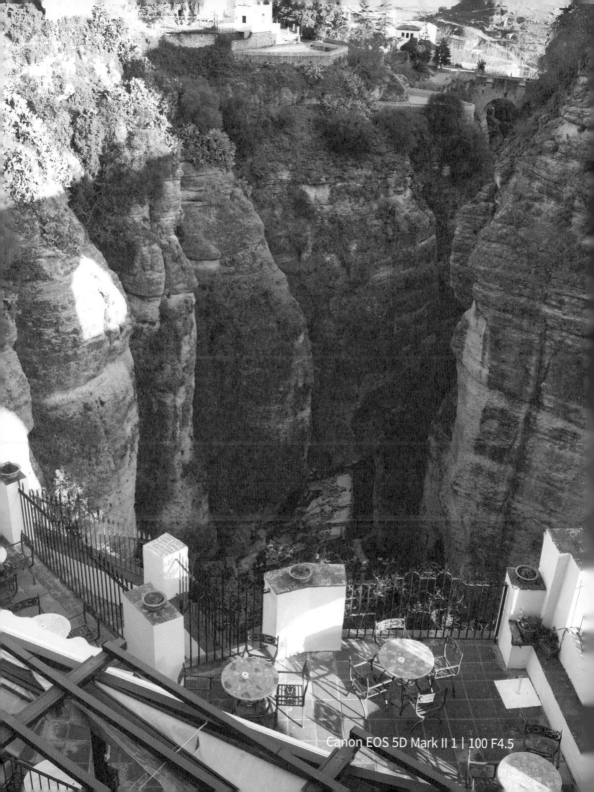

Canon EOS 5D Mark II 1 | 100 F4.5

헤밍웨이는 많은 날 이곳에서 휴가를 보내며 론다의 아름다움과 투우 경기에 대한 글을 썼다고 전해지는데 론다의 누에보 다리는 '누구를 위하여 종은 울리나'의 배경이 되었던 곳이며 시인 릴케는 스페인에서 론다만큼 놀라운 도시는 없다며 꿈의 도시라고 예찬했다고 합니다. 언젠가는 론다와 문학적 삶에 대해서도 이야기할 기회가 있겠지만 이번에는 투우에 대하여 살펴보겠습니다.

인간과 짐승의 싸움은 스페인뿐만 아니라 오래전부터 존재해왔던 것 같습니다. 특히 로마 시대를 그린 영화 중

"내 이름은 막시무스 데시무스 마르디우스 북부군 총사령관이자 펠릭의 장군이었으며 아우렐리우스 황제의 신하였다. 태워 죽인 아들의 아버지이자 능욕당한 아내의 남편이다. 복수하겠다. 살아서 안되면 죽어서라도"

의 대사로 두 주먹에 땀을 쥐게 했던 리들리 스콧 감독의 '글래디에이터'에서도 그런 장면이 많이 나오는데 인간과 인간의 싸움도 있었고 인간과 짐승의 싸움도 있었습니다.

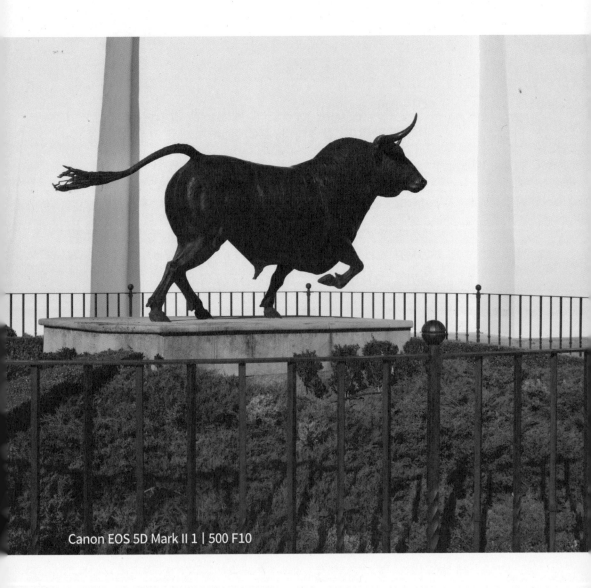

Canon EOS 5D Mark II 1 | 500 F10

사람들은 이러한 싸움을 보면서 즐기고 좋아했던 것 같습니다. 당시 로마는 자금과 군사력의 막대한 힘을 발휘했는데 그러한 능력으로 유럽 대륙에는 없었던 코끼리, 악어, 사자, 호랑이를 로마까지 데려와서 싸움을 시키며 사람들에게 볼거리를 주었고 이것을 사람들이 즐겼던 것을 알 수 있습니다.

이베리아반도는 그때 당시 히스 파니아라고 불렀던 기록이 있습니다.

영화 글래디에이터 초반부에 큰 전투에서 승 전하여 황제가 왔을 때 막시무스라는 장군이

"나는 충분히 로마를 위해서 싸웠으 니 집에 가고 싶다. 나의 집은 에메리 타, 아우구스타 에메리타[Augusta Emerita]"

라고 말하는데 그 도시가 오늘날의 메리다 [Mérida]로 스페인 남서부 바다호스 주 중북 부의 도시로 영화 속 밀밭에 올리브 나무의 저택이 바로 스페인 풍경입니다.

영화 글래디에이터에서 사람들이 "히스파노! 히스파노!"를 외치는데 히스파노[Hispano]는 스페인 사람이라는 뜻이라고 합니다. 영화 속에서도 알 수 있듯이 막시무스 장군의 아내가 검은 머리로 스페인 여자입니다. 이베리아반도에는 농부들이 올리브 나무와 포도 그리고 밀을 재배했으며 당시 스페인의 이베리아반도 히스파니아가 로마의 곡창이었다고 기록하고 있습니다.

사람들이 싸움 보는 것도 좋아하고 피를 보는 것도 좋아했었는데 로마처럼 그런 엄청난 비용을 들여 코끼리와 사자같은 동물들과 싸움을 하지 못하니 흔히 보이는 소를 많이 죽였었다고 합니다. 그때 당시에는 소 한 마리 죽이는데 결코 쉬운 일이 아니었습니다. 우리가 흔히 아는 젖소같은 그런 소가 아닌 힘이 굉장히 좋은 짐승입니다.

그것이 우리가 말하는 투우의 시초였는지 확실하지는 않지만 그러한 배경으로 많은 기사와 군인들이 소를 많이 죽였었다고 합니다.

전쟁에 나가기 위해 훈련의 방식으로 말을 타고 소를 피하며 창으로 소를 죽였는데 18세기에 카를로스 3세라는 굉장히 지혜로운 왕이 당시 나라가 힘든 상황에서 좋은 아이디어를 내었는데 군인들이 훈련하면서 말을 타고 소를 죽이는 모습을 관중들이 볼 수 있도록 개방하고 관람료를 받았다고 전해지고 있습니다.

"더욱이 지혜로운 건 투우 한 번 할 때마다 돈을
받아 일부를 병자들을 위해 사용하였다고 합니다.
군인들은 계속 훈련할 수 있었고 관중들은 즐기는
가운데 병자들을 구제하고 지원해주었으며 무엇보다
당시 단백질이 풍부한 소고기를 가난한 사람들에게도
먹을 수 있는 기회를 주게 되었다고 합니다.

이 훌륭한 아이디어가 시초가 되어 발전되며
투우사가 탄생하고 이것을 재미있게 만들기 위해서
말에서 내려서 소를 몰기 시작하면서 18세기
스페인에서 투우가 시작되었다고 합니다. „

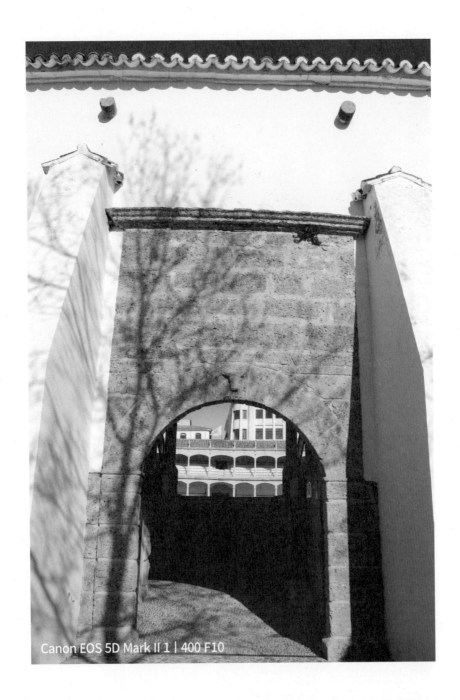

Canon EOS 5D Mark II 1 | 400 F10

스페인어로 투우용 소[싸움소]를 또로 브라보(toro bravo)라고 부르는데 굉장히 힘이 좋고 덩치가 큰 소였다고 합니다. 투우 경기가 시작되면 투우장 문이 열리기 무섭게 화가 나서 뛰어다니는데 사나운 상태로 시작하는데는 세 가지 이유가 있다고 합니다.

첫 번째는 처음부터 그렇게 사납게 키운다고 합니다.

두 번째 투우 경기 전에 24시간에서 48시간 동안 밥과 심지어는 물도 주지 않는다고 합니다. 짐승들은 굶기면 예민해진다고 합니다.

세 번째 이유는 투우 영화에서 보면 소가 나올 때 목 부분에 노란 띠 빨간 띠를 하고 있는데 그 밑 부분에는 손가락 만한 바늘이 꽂혀 있다고 합니다. 그래서 아파서 소가 사나워진다고 합니다.

" 투우사가 화가 잔뜩 난 소를 몰기 시작합니다!

카포테라고 불리는 천을 사용하는데
처음에는 분홍색의 천을 사용하다가
마지막에 빨간색을 사용한다고 합니다.

왜 빨간색과 분홍색이냐를 두고 늘 의견이
분분합니다만 소는 색상 구분을 못 한다고 합니다.

단지 카포테의 움직임에 반응하는 것이고
투우사는 카포테를 사용해 소를 몰 수가 있습니다. "

투우 경기에서는 대부분 30분 이내에 소를 죽인다고 합니다. 소가 영리한 짐승은 아니지만, 일정한 시간이 지나면 더 이상 속지 않아 위험해진다고 합니다. 투우 경기에 사용되는 또로 브라보(toro bravo)는 보통 어린 소로 어른 소는 600kg 넘어 투우사가 죽이기에는 무척 힘이 든다고 합니다.

너무 힘이 좋고 거칠기 때문에 사람이 당해낼 도리가 없습니다. 그런데 언젠가 640kg에 이르는 소하고 싸운 적도 있었다고 합니다. 보통 529kg ~ 540kg이고 489kg는 작다고 한답니다.

보통이 500kg이 넘습니다. 500kg이 넘는 소하고 100kg도 안되는 투우사하고의 게임은 당시에는 충분한 즐길거리가 되었나 봅니다. 투우 경기에서 투우사 말고 도와주는 기사가 있는데 소와 대치하고 있을 때 창으로 소의 등을 찔러서 피를 흘리게 한다고 합니다.

피가 너무 많이 나지 않도록 반데리야라는 창을 사용해 계속 자극을 주다가 경기의 마지막에는 에스파다라는 긴 칼로 투우사가 소의 머리를 피하면서 정확하게 찌르면 칼이 심장까지 들어가서 마침내 쓰러지게 된다고 합니다.

“잔인하게 볼 수 있는 투우는 나라마다
오랜 역사에서 비롯된 문화로 스페인 사람들은
하나의 예술이라고 합니다.

론다와 투우를 사랑했던 헤밍웨이는
‘투우는 예술가가 죽음의 위험에 처하는
유일한 예술이다’라는 말을 남기기도 했습니다. ”

스페인 사람들은 빨간색을 좋아합니다. 전쟁이 많아서 그런지 스페인 국기에도 빨간색이 있고 플라맹고 복장에도 빨간색이 있고 스페인 사람들은 그걸 보면서 올레! 브라보!를 외치며 좋아합니다.

마드리드 투우장은 4월에서 10월까지 1주일에 1번씩 주일에 일요일에 하는데 론다 투우장은 1년에 딱 1번만 합니다.

매년 9월 초에 론다에서 열리는 투우 축제를 코리다 고예스카(Corrida Goyesca)라고 하는 투우에 관한 최고의 축제인데 한 시즌에 제일 잘하는 투우사들 그리고 제일 큰 소들을 데리고 와서 제일 훌륭한 투우 경기를 보는데 그뿐만 아니라 고예스카라고 하면 고야 시대 18세기 말 19세기 초 그 전통 복장 우리 한국으로 치면 한복을 입고 투우를 보는 큰 축제가 열립니다.

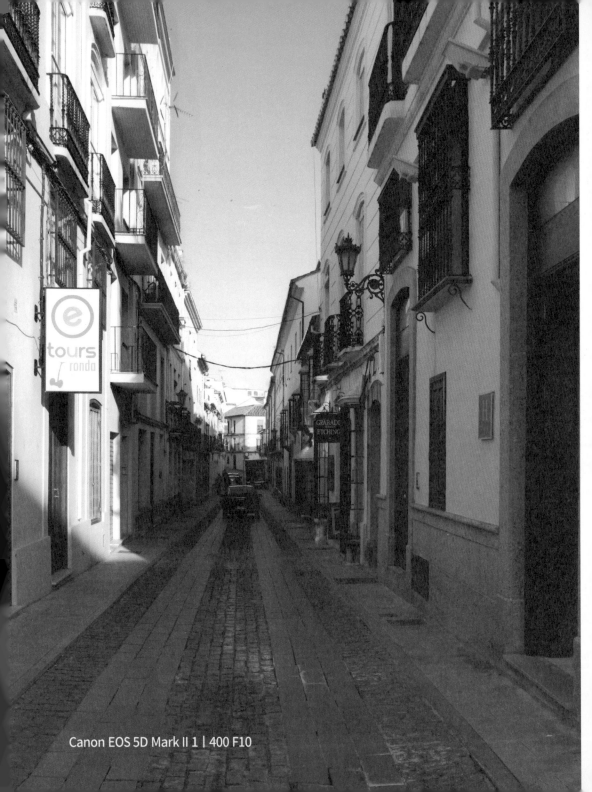

Canon EOS 5D Mark II 1 | 400 F10

투우장의 관람석은 그늘이 있는데는 비싸고 해가 내리쬐는 곳은 싸다고 합니다. 이유인 즉, 투우할 때 보통 6마리가 하는데 1마리에 30분이 걸리는데 3시간을 보게 되므로 여름날의 섭씨 40도에 이르는 햇빛을 받으면서 투우를 보기 때문이라고 합니다.

론다 투우장은 1875년에 건축된 세계에서 제일 큰 경기장입니다. 세비야, 마드리드에도 투우장이 있는데 건물은 크지만, 경기장은 작다고 합니다.

세비야와 마드리드 투우장의 길이가 60미터인데 론다의 투우장은 약 6미터가 긴 66미터에 이릅니다. 론다 투우장은 소가 유리하다고 합니다. 투우사가 쥐가 나든지 발목을 삐었든지 부상을 당했을 때 도망치기가 힘들다고 합니다.

투우 경기가 시작되면 음악이 나오면서 어떤 사람이 간판을 들고 소를 소개하며 선수들처럼 소 이름을 말하고 누가 키웠는지 몸집의 무게는 얼마인지를 알려주며 투우가 시작되는데 투우사가 몰기 시작하는데 투우사의 경기방식에는 멋있는 것도 중요하지만 소를 몰 때 다리를 움츠리면 안 된다고 합니다.

500kg이 넘는 힘 좋은 소가 뿔을 세우고 앞으로 달려드는데 그 무서움을 견디고 소를 모는 게 절대로 쉬운 일이 아닐 것입니다.

경기에서 투우사를 부상 입힌다든지 죽이게 되면 그 소는 풀어주고 몸값도 오른다고 합니다. 승리한 소에게는 새끼를 낳으라고 풀어주는데 한번 투우 경기에서 살아난 소는 다시는 경기장에 세우지 않는다고 합니다.

소가 배웠기 때문에 그 소는 경기에 아주 위험한 소로 풀어놓는다고 합니다. 또 다른 경우도 있는데 투우사도 잘하고 소가 너무 훌륭하고 좋으면 사람들이 인둘또 [indulto] 라고 하는데요 인둘또는 살려주자는 뜻으로 로마 시대 때 검투사의 경기방식과 유사합니다.

사람들이 인둘또 소를 살리자 하면 비긴 것처럼 투우사도 박수받고 소도 박수받고 그 소는 밖에 나가서 치료해주고 이긴 것처럼 두 번 다시 투우 경기를 시키지 않고 살려준다고 합니다.

하지만 대부분의 소는 죽게 됩니다. 투우사가 정말 잘했다는 축하로 사람들이 투우장 올 때 하얀 손수건을 가져와 흔들어 주는데 이는 상을 주자는 뜻이랍니다. 투우사한테 상을 주는데 당연히 돈도 주겠지만 소의 귀를 잘라준다고 합니다.

그보다 정말 잘했다며 계속 사람들이 환호해주고 계속 흰 손수건을 흔들어주면 또 귀를 잘라 주었는데도 사람들이 환호하면 마지막으로 제일 중요한 상으로 꼬리를 잘라준다고 하는데 매우 드문 일이며 꼬리까지 자르는 투우사들은 사람들에게 꽃도 받고 돈도 받으며 귀를 2개 자르거나 꼬리를 자른 투우사들만 사용하는 대문으로 퇴장한다고 합니다.

대부분의 원형경기장과 마찬가지로 론다의 투우경기장도 원형 모양으로 설계되어 경기장 중간에서 박수치면 전체 객석에 다 들리게 됩니다.

Canon EOS 5D Mark II F-8 1/250s

Canon EOS 5D Mark II 1 | 800 F10

"수천 년 수백 년 동안 이어져 온 역사와
전통의 명맥을 이어가며 이러한 역사는
문화가 되고 또 문화는 축제가 되며
세계인들을 불러 모으는 관광자원이 됩니다.

오늘날 우리 한국은 도시재생과 뉴딜사업,
지역개발사업 문화적 도시재생사업 등
국정과제에 맞추어 다양한 자원의 발굴과
개발을 위해 힘을 쏟고 있습니다.

로마의 원형경기장과 론다의 투우경기장 같은
규모가 아닐지라도 인위적으로 급조하여
만들어지는 랜드마크의 선전
선동적 문화콘텐츠가 아닌
우리의 뿌리깊은 역사와 전통 속에 자리한

소소한 것이 세계적인 관광자원이
될 수 있다는 것을 살펴야 할 것입니다."

이탈리아
베네치아[Venezia]

이탈리아 베니스
Italia

로마

이탈리아
베네치아[Venezia]

———

"베네치아[Venezia]는 영어로 베니스(Venice)입니다!

물의 도시 베니스!
절묘한 예술품 같은 창조물이 가득한 도시 베니스!
세계를 장식하는 보석상자 베니스! **"**

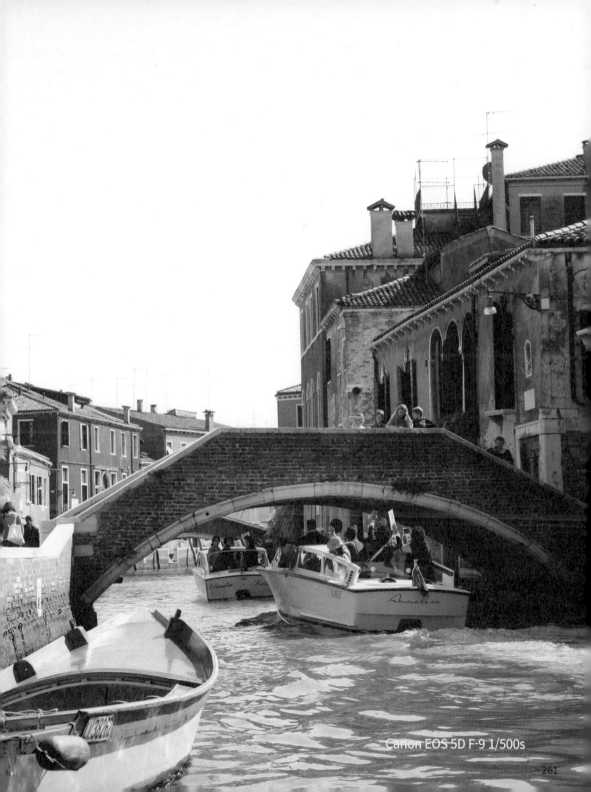

Canon EOS 5D F-9 1/500s

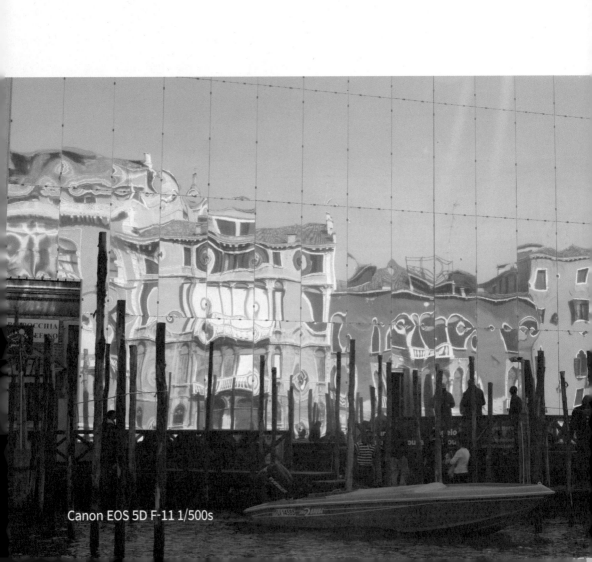

Canon EOS 5D F-11 1/500s

그토록 아름다운 베네치아가 최근 반백 년 만에 대홍수로 수위가 160cm에 이르게 올라 베네치아의 대명사인 산마르코 광장이 폐쇄되고 학교가 휴교령이 내리고 시민들이 재해를 당했습니다. 세계의 문화재 또한 비상입니다.

유네스코 세계유산으로 지정된 이 도시의 문화재들을 어떻게 보호하고 지켜야 할까요?

우리 인류의 기억과 추억이 담겨있는 베니스가 본래의 모습을 되찾기를 간절히 기도합니다.

아드리아해의 반짝이는 햇살 아래 흔들리는 곤돌라의 노랫소리를 들으며 카페의 야외데크에 앉아 에스프레소 한 모금을 목에 적십니다.

2002년 월드컵이 열린 다음해 필자는 이탈리아에서 처음 커피의 맛을 알게 되었습니다. 시큼 달콤 씁쓸한 커피의 매력에 빠져들 무렵 유럽문화의 아름다움에도 함께 취했던 시절이었습니다.

16년 전인 2003년과 2008년 두 차례 베니스를 경험했습니다. 당시 유럽은 필자에게 커다란 문화적 충격이었습니다.

하늘을 찌를 듯 웅장하고 정교한 건축물과 가는 곳마다 역사적 배경이 되는 곳들 특히 전 세계에서 몰려든 관광객들로 발 디딜 틈 없이 북적이던 아드리아해의 보석 베네치아는 유럽 특유의 낭만이 배가 되어 오랜 세월 동안 가슴속에 기억되는 곳입니다.

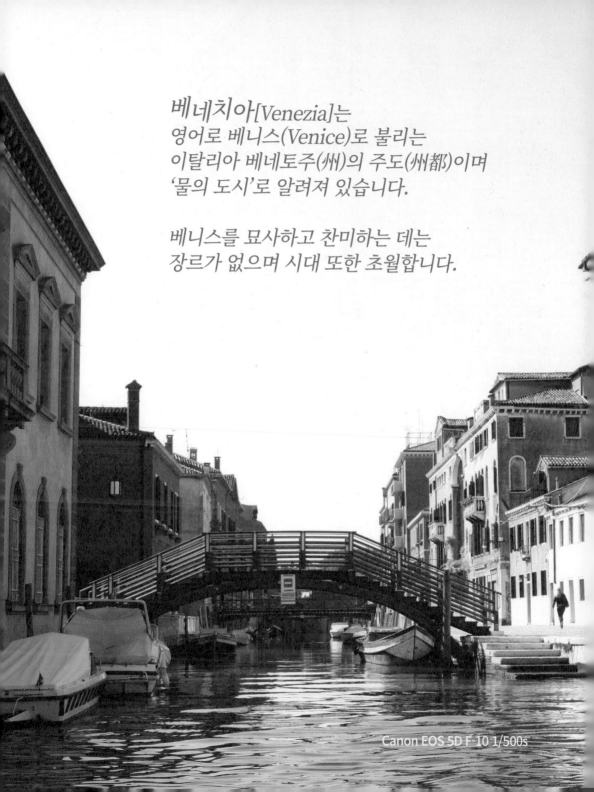

베네치아[Venezia]는
영어로 베니스(Venice)로 불리는
이탈리아 베네토주(州)의 주도(州都)이며
'물의 도시'로 알려져 있습니다.

베니스를 묘사하고 찬미하는 데는
장르가 없으며 시대 또한 초월합니다.

Canon EOS 5D F-10 1/500s

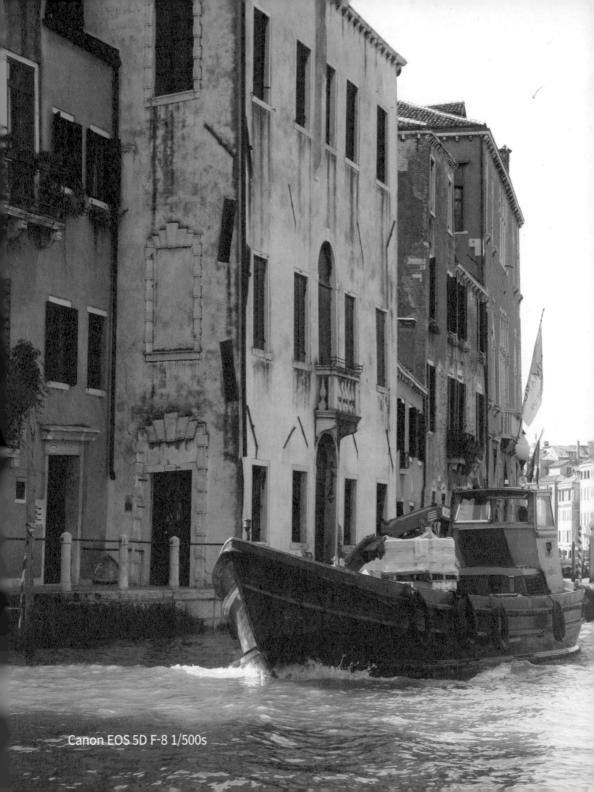

Canon EOS 5D F-8 1/500s

물의 도시 베니스!
절묘한 예술품 같은 창조물이 가득한 도시 베니스!
세계를 장식하는 보석상자 베니스!

괴테는 모든 것이 풍요롭게 반짝인다고 표현했으며
사랑으로 만들어진 베네치아라고도 일컬어지며
라틴어로 '계속해서 오라'는 의미를 가진 지구상에서
가장 낭만적인 도시!

"두 눈을 감으면
아드리아해의 바람이 솜털 위에 살랑이며
노 젓는 곤돌라가 음악 소리로 들려옵니다.

화려한 가면무도회가 열리고, 왁자지껄한 웃음
소리와 축제가 열리기도 합니다.",

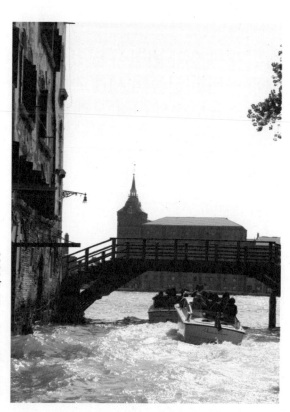

Canon EOS 5D F-11 1/500s

상업과 예술의 번영이 있었으나 한편으로는 향
락과 은밀한 관능의 세계로 바라보기도 했던 베
니스는 유럽에서 가장 오래된 카페도 있습니다.

여러 자료들을 찾다 보니 1647년에 오픈했다고도 하고 1720년에 오픈되었다고도 알려진 산마르코광장의 카페 플로라인에 카사노바가 다시는 돌아올 수 없다는 탄식의 다리를 건너 감옥에 있다가 탈출하여 도망하는 과정에서 평소 즐겨 찾던 이 카페에 들려 커피를 마신 후 플로라인의 커피 맛은 변함없다는 말을 남기고 사라졌다는 재미난 이야기도 전해 들을 수 있었습니다.

베네치아의 역사는 567년 이민족에 쫓긴 롬바르디아의 피난민이 만(灣) 기슭에 마을을 만든 데서 시작됩니다.

베니스는 원래 바다 늪지대였는데 베니스에 이주한 사람들이 정확한 기록은 알 수 없으나 여러 문헌 자료의 평균값으로 이야기하면 약 110만 개 정도의 말뚝을 박아 110여 개의 섬을 조성하고 섬과 섬을 400여 개의 다리로 연결하여 만든 인공운하의 도시라고 합니다.

베니스는 인구 15만 정도의 작은 도시로 1,000년을 지속하면서 유럽에서 가장 부유하고 동지중해와 아드리아해의 해상권을 장악하게 되었는데 그 이유로는, 아드리아해의 서쪽 해안에 위치하여 유럽 중부대륙과 연결되며 동구와도 가까운 거리에 위치한 지리학적 접근성이 주요했다고 합니다.

또한 인구 15만의 베니스시민들은 자력 생산기반이 없이는 지속가능성의 생존이 없다는 것을 일찍이 깨우치고 해외무역상인이 되어 상선대를 조직하여 지중해를 넘어 인도양까지 원거리 무역을 하였습니다.

고기를 좋아하는 유럽인들에게 엄청난 이윤을 남기고 향신료를 판매하며 부를 축적하였다고 기록하고 있습니다.

Canon EOS 5D F-10 1/500s

베니스의 건물에 창문이 많은 것은 건물의 하중을 줄여
가라앉는 것을 최소화하기 위해서라고도 합니다.

다른 한편으로는 아드리아해 달마시아 지역 해변은 전형적인 리아스식 해안으로 해적들이 출몰하여 베니스 상인들의 상선을 약탈하는 일이 심해졌고 이를 계기로 부유한 베니스는 단시간 내에 동지중해에서 가장 강력한 함대를 구축하게 되었고 베니스 함대는 달마시아 해적을 소탕하고 나아가서 비잔틴 황제에게 동지중해와 아드리아해를 지키는 재해권을 위임받아 십자군 원정을 주도했다고도 알려져 있습니다.

베니스는 아름다운 산마르코 광장과 미로 같은 수로 사이의 건축물과 또 미로 같은 골목길들 또한 재미있는 볼거리 관광으로 인기가 많습니다.

"베네치아를 대표하는 관광명소는 단연 산마르코 광장입니다."

그곳에는 베네치아를 상징하는 산마르코 대성당도 자리하고 있습니다.

산마르코 대성당은 성인 마르코의 유골을 이집트 알렉산드리아에서 베네치아로 옮겨와 도시의 수호성인으로 모시게 된 것을 기념하기 위해 세워졌습니다.

10세기 후반에 일부가 불에 소실되었으나 11세기에 대부분 복원되었고 일부는 13세기와 15세기에 증축한 것으로 산마르코 대성당은 중세 건축의 걸작으로 꼽히고 있습니다.

건물이 웅장하고 뛰어난 예술품으로 장식되어 있을 뿐만 아니라 동양과 서양 건축의 장점을 조화롭게 구성하여 베네치아 양식이란 새로운 건축 양식을 만들었는데 웅장하면서도 화려하여 훗날 서유럽 건축에 큰 영향을 끼쳤다고 전해지고 있습니다.

산마르코 광장과 주변에는 독특한 건축 양식을 자랑하는 건물들이 많은데 박물관으로 개방되고 있는 두칼레궁전은 베네치아 고딕 양식을 대표하기도 합니다.

그리고 두칼레궁전과 감옥 사이에는 운하를 연결해주는 다리가 있는데 죄인들이 감옥에 갈 때 이 다리를 건너며 탄식했다고 해서 '탄식의 다리'라고 이름 붙여져 있습니다.

산마르코 광장 남서쪽인 대운하 지역에는 베네치아 바로크 양식을 대표하는 산타 마리아 델라 살루테 성당이 있고 1630년 베네치아에 흑사병이 유행하면서 도시 인구의 약 20%에 해당하는 4만 7,000명이 목숨을 잃었는데 흑사병으로부터 목숨을 보전한 시민들이 성모마리아에게 감사를 표시하기 위하여 세운 것이 이 성당이라고 전해지고 있으며 산타 마리아 델라 살루테 성당[Santa Maria della Salute]은 56년 동안 지어졌는데, 팔각형의 바닥 위에 세운 커다란 돔이 아름답기로 유명합니다.

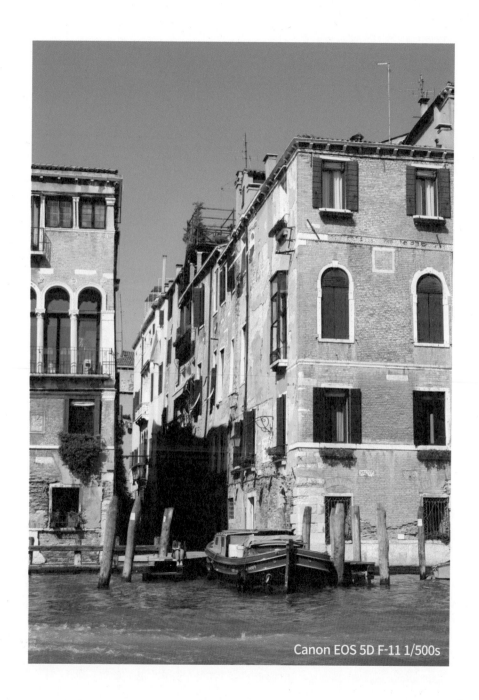

Canon EOS 5D F-11 1/500s

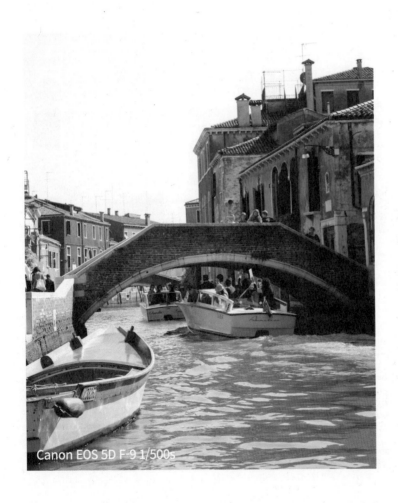

Canon EOS 5D F-9 1/500s

그 밖에 산 조르조 마조레 성당(San Giorgio Maggiore)은 르네상스와 신고전주의 양식이 멋진 조화를 이룬 건축물입니다.

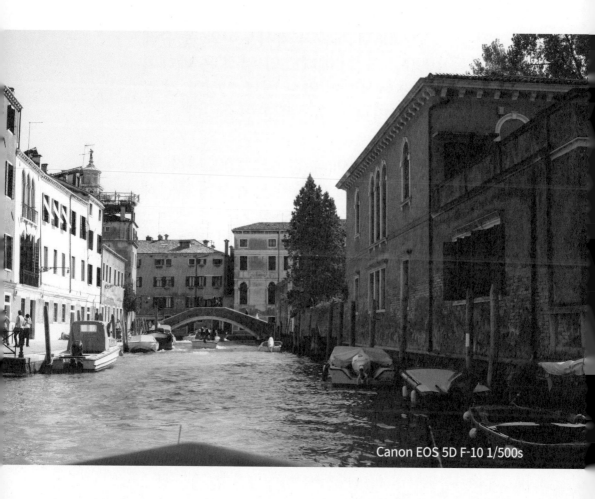

Canon EOS 5D F-10 1/500s

"아름답고 신비로운 베네치아를 배경으로 한 영화 이야기가 많습니다. 종횡무진 희대의 바람둥이 이야기를 그린 2006년 개봉작 카사노바와 폴 슈레이더 감독 1990년 작품 '베니스의 열정'은 베네치아라는 곳에선 초현실적인 일도 별로 이상할 것 같지 않은 느낌의 모티브로 구성하고 있습니다.

한편, 오타르 이오셀리아니 감독의 2002년작 '월요일 아침'에서는 월요일 아침이면 공장에 출근해야하는 어느 노동자가 갑자기 연장 가방을 던지고 어릴 때부터 취미였던 그림 그리기의 화구를 들고 고향을 떠나 베네치아로 오게 되는 이야기입니다.

또 루키노 비스콘티 감독의 1954년 작품 '센소'는 베네치아의 푸른 밤을 이보다 잘 찍은 경우는 없다고 평가받고 있습니다.

그 중에서도 우리에게 잘 알려진 셰익스피어의 5대 희극 중 하나인 '베니스의 상인'은 인종 차별로 인해 부당한 대우를 받고 잔인한 복수심과 사랑과 우정을 위해 목숨을 담보로 위험한 거래를 하는 모험을 그린 작품으로, 르네상스 시대 유럽에서 가장 부유했던 도시 베니스를 배경으로 하고 있습니다.

베니스의 운하와 건축물을 배경으로 주옥같이 아름다운 사랑과 전설들이 영화와 소설로 이야기됩니다. ,,

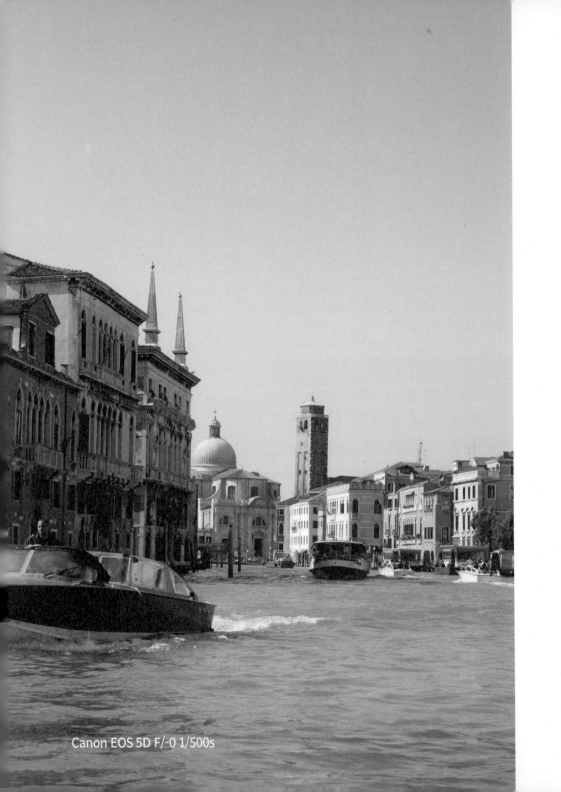
Canon EOS 5D F/-0 1/500s

겨울철에는 유럽의 가장 유명하고 매혹적인 카니발 중 하나인 베니스 가면 축제(Venice Carnival)가 열리는데 이 축제는 전통적인 가장무도회와 정교한 18세기 복장을 부활시킨 것으로 한 해 동안 이 도시의 가장 하일라이트로 시내 중심가인 산마르코 광장(St Mark's square)과 극장 등에서 뮤지컬, 연극, 곡예, 댄스 공연이 펼쳐집니다.

축제 기간에 등장하는 가면과 의상은 '세계 유일의 가면 축제'로 찬사를 받을 정도로 그 독특함을 지니고 있으며, 이 기간 동안에는 1백만 명에 가까운 전 세계의 관광객이 몰려들어 베니스의 미로와 같은 좁은 골목길은 인파들로 넘쳐납니다.

Canon EOS 5D F-10 1/500s

그토록 아름다운 베네치아가 최근 반백 년 만에 대홍수로 수위가 160cm에 이르게 올라 베네치아의 대명사인 산마르코 광장이 폐쇄되고 학교가 휴교령을 내리고 시민들이 재해를 당했습니다. 세계의 문화재 또한 비상입니다.

영국의 BBC방송에 따르면 전형적인 기후변화로 인한 피해로 전 지구적인 해수면 상승과 바다 위에 세운 베니스가 조금씩 가라앉고 있어서 피해가 가중된 것이라고 합니다.

실제로 필자가 두 번째 방문했던 2008년에도 산마르코광장의 곳곳에 물웅덩이들이 많았으며 점점 가라앉고 있어 한국에 돌아와 지인들과 제자들에게 아름다운 베니스로의 여행을 권장했던 기억이 있습니다.

"오늘날 대홍수는
비단 베네치아만의 재해가 아니라 인류의 재해이며
어쩌면 재앙일지도 모를 일입니다.

수위가 160cm를 넘으면
베니스의 70% 안팎이 침수될 수 있으며
지난 홍수의 최대 수위는 180cm이었다고 합니다.

안타까운 일입니다.

유네스코 세계유산으로 지정된
이 도시의 문화재를 어떻게 보호하고 지켜야 할까요?

우리 인류의 기억과 추억이 담겨있는 베니스가
제 모습을 되찾기를 간절히 기도합니다. "

Canon EOS 5D F4 1-1600s

EPILOGUE

최근 들어 공공디자인 도시재생 도시디자인 경관디자인 지역개발을 넘어 도시재생 뉴딜사업 어촌뉴딜300 등 많은 패러다임과 사업들이 등장하였고 지금 이 시간도 진행되고 있습니다.

비슷비슷한 이름들로 관련 전공자들도 정확히 정의하기 어렵고 시민들은 마냥 어리둥절하기만 합니다.

행정에서도 건축법 경관법 공공디자인진흥법 등의 위계와 협조체계 등 행정처리에 혼란스러워합니다.

모두가 각자 다른 이름을 가지고 있으나 많은 공통점을 가지고 있으며 추구하는 목적은 우리의 삶을 보다 풍요롭고 아름다우며 편리하게 만들자는데 있습니다.

그러나 한편으로는 전문가와 비전문가의 의견차이,
외부인과 정주하는 지역민과의 의견 차이에서 비롯
되어 때론 충돌되기도 하며 집단지성이 집단적의사
결정이 되어 우리의 지역자원을 훼손하고 역행하는
일이 발생하고 있습니다.

어느 날 갑자기 그 지역이 명소가 되는 것이 아니라 자
연과 지리 그리고 역사와 인문 문화 예술 등이 오랜
시간을 통해 이루어진다는 것을 알리기 위하여 지난
20여 년 동안 세계의 인류 건축문명권을 기행 하며
경험 하고 알게 되었던 역사 지리 인문 사회 문화와
예술 등 다양한 삶의 이야기들을 정기간행물인 PUB
LIC DESIGN JOURNAL[공공디자인저널]의 한
꼭지인 TRAVEL 편에 소개했던 기행문에 글과 사진
을 더하여 묶어 보았습니다.

아울러 PUBLIC DESIGN JOURNAL[공공디자인저널]은
창간 이후 지금까지 6회에 걸쳐 PUBLIC
DESIGN FORUM[공공디자인포럼]의 일환으로
"SaturdayTALK"을 진행하며 이슈가 되고있는
패러다임과 사업들의 공통점은 무엇이며 또한 차이점은
무엇인지 자유로운 의견과 바람직한 방향에 대하여
나누는 의견을 매월 PUBLIC DESIGN JOURNAL에
실어 디자인 관련 학계와 전문가 그리고 디자인에
관심을 가진 학도들이나 뜻있는 시민들과 중앙정부 각
부처와 광역단체 기초자치단체의 디자인 관련 부서
이밖에 각종 연구기관 공기업 공공기관 언론기관에도
책자와 소셜미디어를 통해 전하고 있으며 이러한 내용은
지금 이 시간도 팔로우되고 있습니다.

이 책이 지역의 역사 인문 사회 문화와 예술을
바탕으로 행복한 도시와 마을 만들기에 고민하는
공공디자인 관련 공무원 예술가 시민[주민] 등
관계자들에게 작은 도움이 되기를 바랍니다.

2019년 12월 정희정

정희정 교수의 공공디자인 세계기행

2019년 12월 05일 1판 1쇄 인쇄
2019년 12월 10일 1판 1쇄 발행

지은이 정 희 정
디자인 (주) 감커뮤니티
펴낸이 강 찬 석
펴낸곳 도서출판 미세움
주 소 07315 서울시 영등포구 도신로 51길4
전 화 02-844-0855 팩 스 02-703-7508
등 록 제313-2007-000133호

ISBN 978-11-88602-23-0 03600

정가 23,000원